历代山水点景图谱
人文景·渔樵耕读

林瑞君　宰其弘　编

上海书画出版社

前言

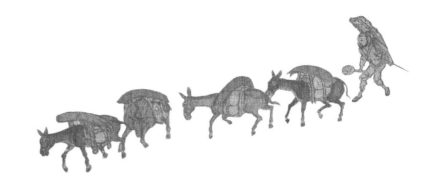

　　所谓点景，在山水画中既是点缀，也是焦点，是画中不可或缺的元素。它的刻画或简逸，或精微，所占比例颇小，却寄托无限情思。明人张祝有云：

> 　　山水之图，人物点景犹如画人点睛，点之即显。一局成败，有皆系于此者。

可见作为山水的"画眼"，点景往往直指画题，具有"画龙点睛""小中见大"之意，成为画之精髓所在。

　　古人始论山水之初，点景就作为重要的画面元素被不断阐释。无论是托名王维的名篇《山水诀》、五代荆浩的宏论《笔法记》，还是北宋郭熙的巨著《林泉高致》，都对山水点景的艺术功能、布陈位置进行论述。其中以郭熙的画学理论体系最为成熟，在他看来，点景不仅对画面空间起到构图上的形式意义，更在意境的营造上发挥重要作用。因此点景应审慎地思考安排，不可随意放置，必须考虑山水意境表达之需，使之与画境的营造一致，由此表现山水之"真"意。

　　正如《林泉高致》所言：

> 　　山以水为血脉，以草木为毛发，以烟云为神彩，故山得水而活，得草木而华，得烟云而秀媚。水以山为面，以亭榭为眉目，以渔钓为精神，故水得山而媚，得亭榭而明快，得渔钓而旷落，此山水之布置也。

　　有关山水点景的种类大致可分为两类：一类是人物、鸟兽、溪泉之类天然造化，一类是舟桥、楼宇、庭院之类人造建筑。前者意在"可行""可望"，展现山水中的生命活动；后者则意在"可居""可游"，为观者介入山水提供路径。它们既体现出山水中深蕴的人文旨趣，也反映出中国"天人合一"的传统自然观。古人以绘画"穷造化，探幽微"，山水并非只是对外部世界的客观描绘，更是心灵的探索与创造。它寄托了作者、激发了观者的体验与情感，而点景往往成为抒发情感的窗口。

正因如此，画题与画意也是通过点景予以表达或暗示的，如行旅、渔隐、山居、归猎、雅集等。回溯山水画的历史，不难发现山水点景的发展总是伴随着画史展开的，因此从它也可以管窥绘画的演进。从唐代精美华丽的楼台宫阙，到两宋生动写实的盘车行旅，再到元代意境深远的渔父空亭，以及明代笔墨淋漓的访友会饮，点景不但忠实地反映了各个时期的生活百态，而且也承载了画家对存在的生命之思与理想寄托。我们可以这么说，点景是自然山水成为"心之山水"的要义之所在。

《历代山水点景图谱》便是在这样的审美意义上诞生的，旨在通过对历代山水点景的遴选、梳理，从微观的角度重新观照所熟知的经典山水，从而获得充满新意的观感与体会。《历代山水点景图谱》共分为四册，分别为人文景观的"楼阁台榭"（楼台舟桥）、"渔樵耕读"（人物活动），自然景观的"流水行云"（溪瀑烟霭）、"山间林下"（峰峦林木），涵盖了包括楼台、亭榭、高士、行旅、飞瀑、溪流、峰峦、崖谷等在内的二十四个常见点景题材。每册分为六个章节，每一章的作品按照年代顺序排列。书中甄选画作均为隋唐至明清的历代山水画经典作品，希望能为读者呈现一个多元样貌的点景世界。此外，若能为山水画创作者带来一点小小的启发，那这套书便实现了它的价值与使命。

《历代山水点景图谱·人文景·渔樵耕读》一册以山水中的人物与动物活动为主，分成"高士""行旅""渔樵""农牧""山禽"与"走兽"六个章节，旨在涵盖山水画中出现的人物形象，展示绘画作品所反映的各个阶段的社会、人文面貌，为读者的欣赏与创作提供帮助。

"高士"一章以画中常见的文人、士大夫为主，他们往往是画家安排在画中遣兴的角色，既是作者的投影，也是观者的代入。本章收录历代较为典型的高士形象，或携琴访友，或幽思独坐，或登山远眺，或倚松观泉，集中展现山水中的文人活动。

"行旅"是山水画中最常见的人物活动之一，最能展现山水画"可行"的特点。因此，"行旅"集合了"行旅"及与之相关的"待渡""盘车"等场景，集中展现山水中的旅人形象。

"渔樵"一章收录历代名家笔下的渔人、樵夫形象，他们或悠游芦汀之间，或苦行荆丛之中，自古是中国文学艺术重要的母题，也是天然归属于山水之中的人物。

"农牧"一章以农事活动与畜牧活动为主，主要呈现耕作、田垄、牧牛等题材，兼顾收录丝纶、蚕桑等相关活动，展现山水中的农人与牧人形象。

"山禽"与"走兽"两个章节是对山水中人物活动的补充。与人相同，动物也能生动地反映作品的地域和时代特征，并营造出四时之景和独特的绘画意境。"山禽"着眼于山水中作为点景的各类禽鸟，例如赵令穰、罗稚川、王蒙画中作为配景的禽鸟，但不包括以禽鸟为主体的花鸟画作品；"走兽"与之同理，遴选了山水画中经典的走兽形象，包括犬、马、羊、驴、鹿等。

<div style="text-align: right">林瑞君</div>

目 录

第一节

高士

岩岩若孤松之独立，傀俄若玉山之将崩。

南朝·刘义庆

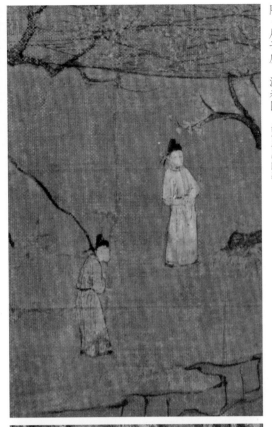

隋·展子虔 游春图 故宫博物院藏

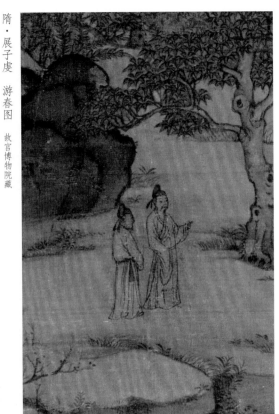

唐·李思训（传）江帆楼阁图 台北故宫博物院藏

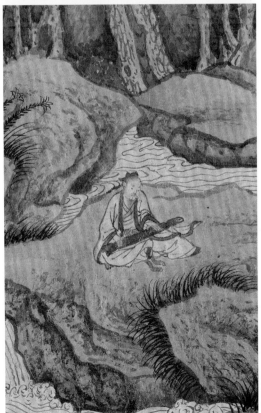

唐·卢鸿（传）草堂十志图 台北故宫博物院藏

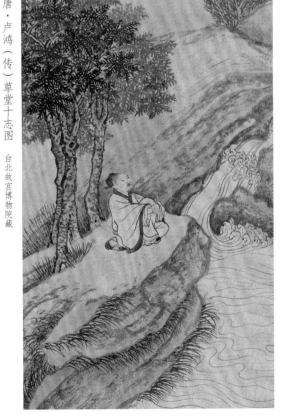

唐·卢鸿（传）草堂十志图 台北故宫博物院藏

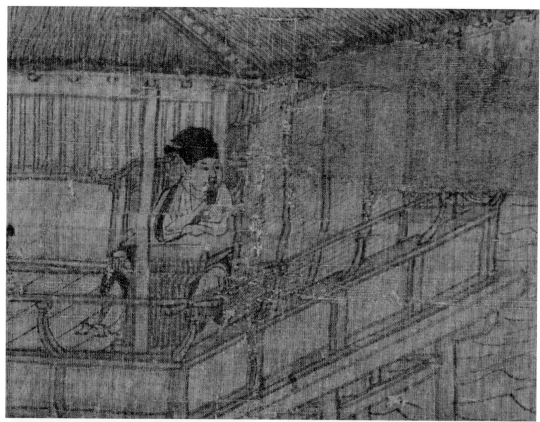

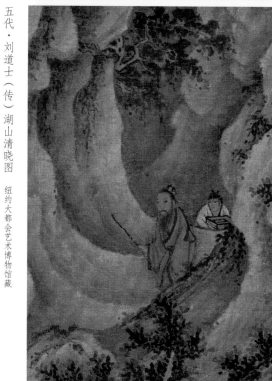

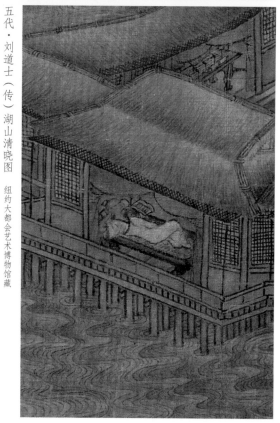

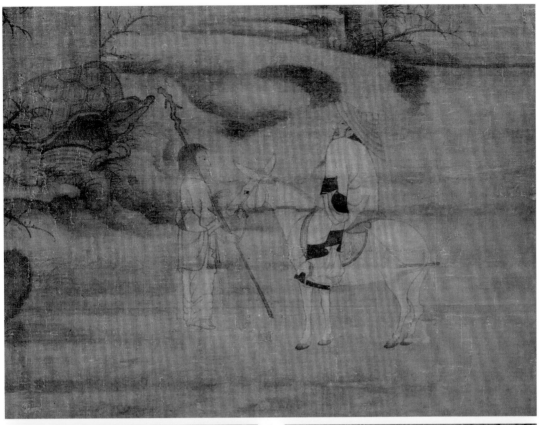

北宋·李成、王晓（传）读碑窠石图 大阪市立美术馆藏

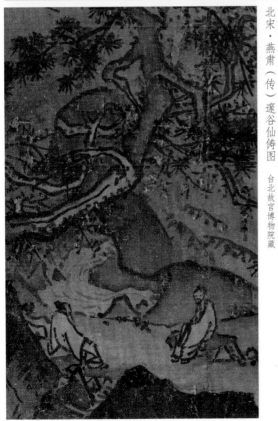

北宋·燕肃（传）邃谷仙俦图 台北故宫博物院藏

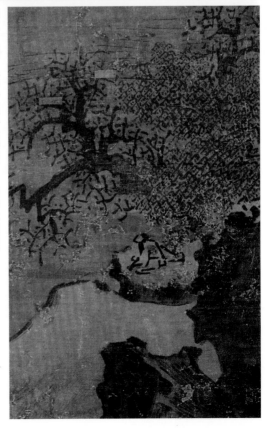

北宋·范宽（传）临流独坐图 台北故宫博物院藏

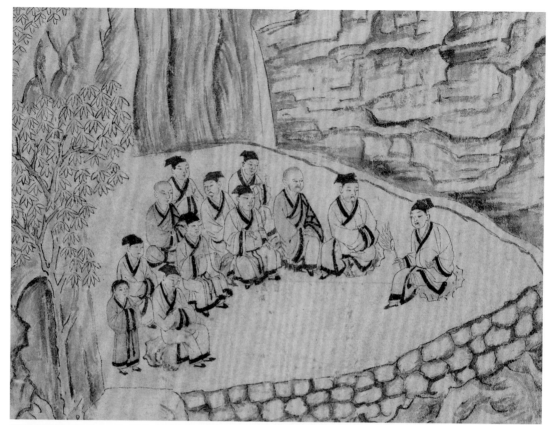

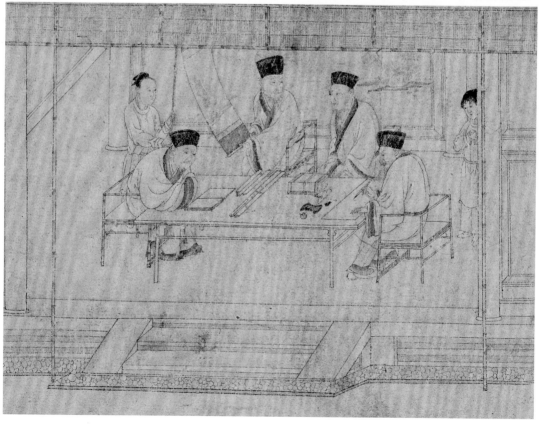

北宋·李公麟（传）龙眠山庄图　台北故宫博物院藏

北宋·李公麟（传）商山四皓会昌九老图　辽宁省博物馆藏

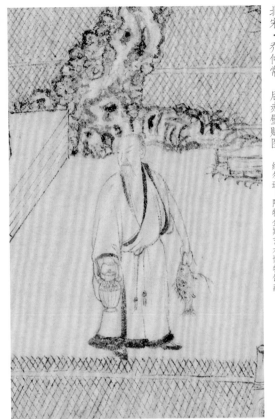

北宋·乔仲常　后赤壁赋图　纳尔逊—阿特金斯艺术博物馆藏

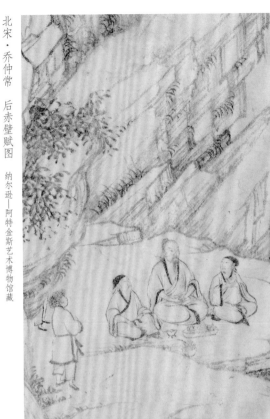

北宋·乔仲常　后赤壁赋图　纳尔逊—阿特金斯艺术博物馆藏

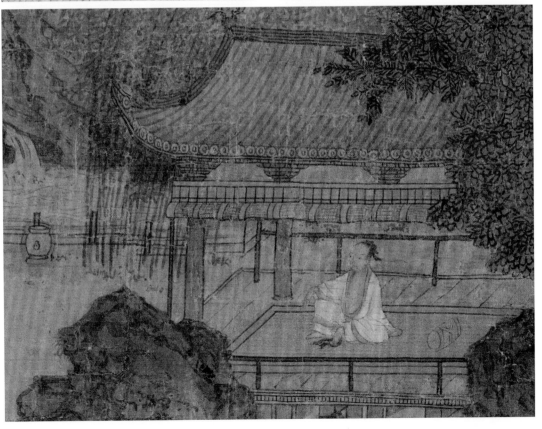

北宋·燕文贵（传）纳凉观瀑图　故宫博物院藏

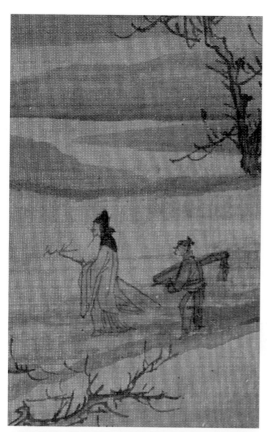

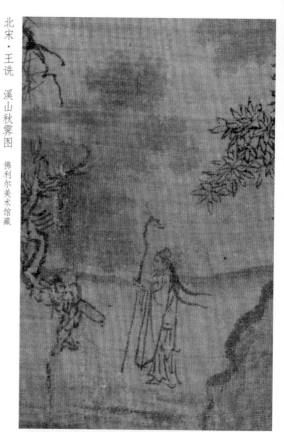

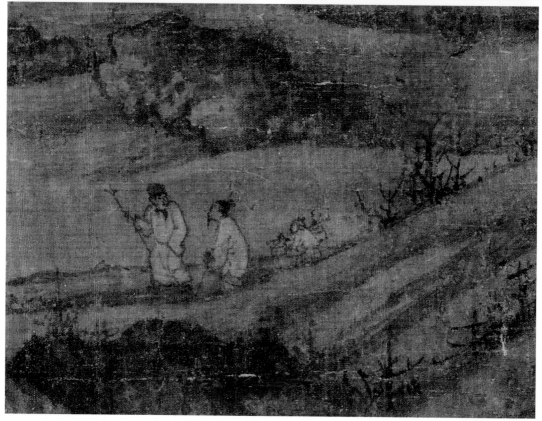

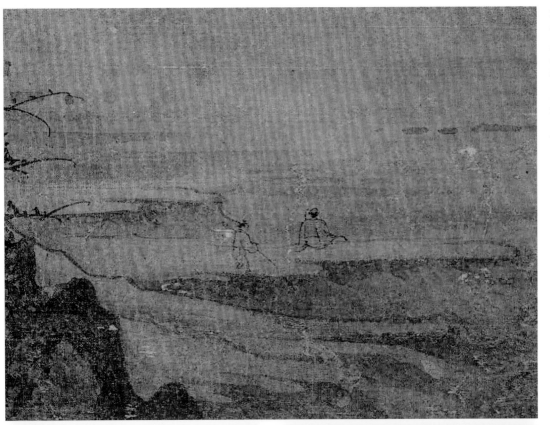

金・李山　松杉行旅图　佛利尔美术馆藏

北宋・佚名　摹卢鸿草堂十志图　大阪市立美术馆藏

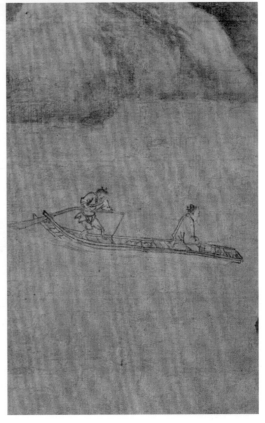

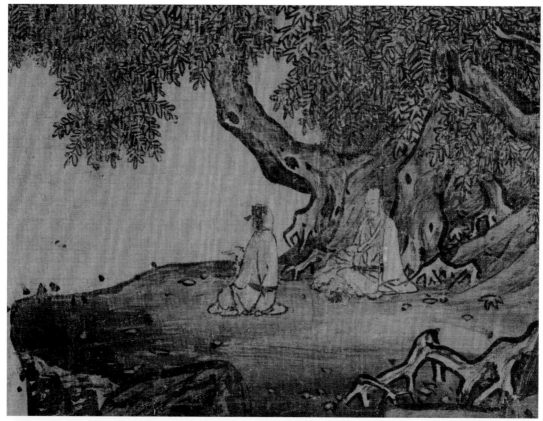

南宋·李唐　濠梁秋水图　天津博物馆藏

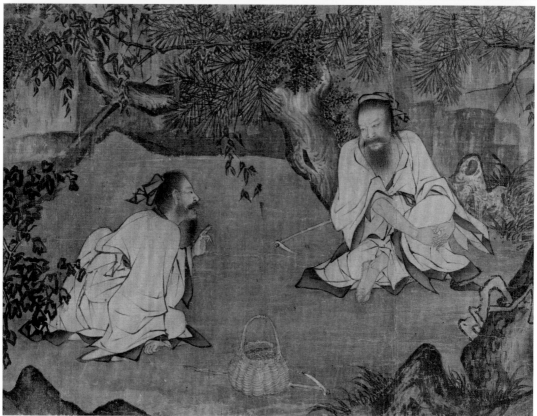

南宋·李唐　采薇图　故宫博物院藏

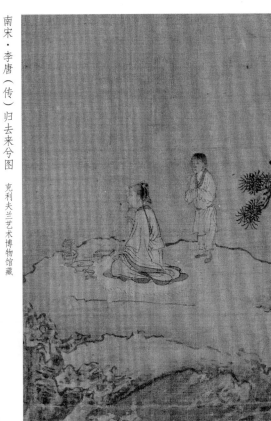

南宋・李唐（传）归去来兮图　克利夫兰艺术博物馆藏

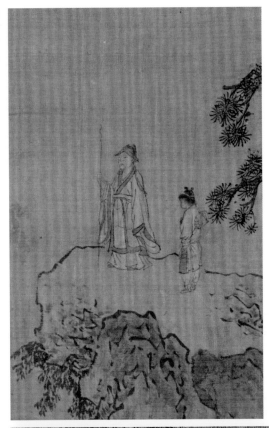

南宋・李唐（传）归去来兮图　克利夫兰艺术博物馆藏

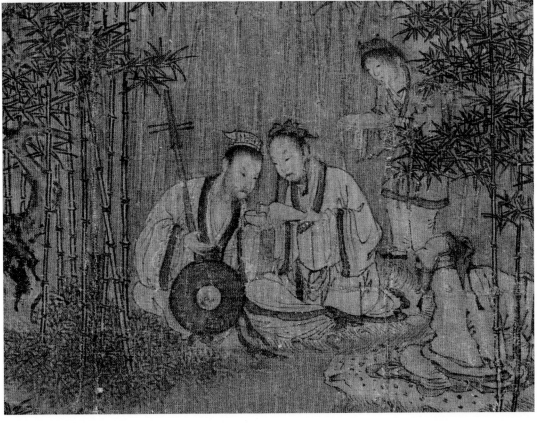

南宋・佚名　竹林拨阮图　故宫博物院藏

南宋·马和之　陈风图　大英博物馆藏

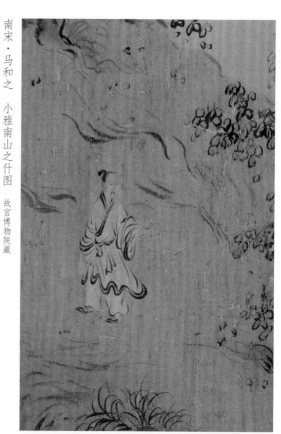

南宋·马和之　小雅南山之什图　故宫博物院藏

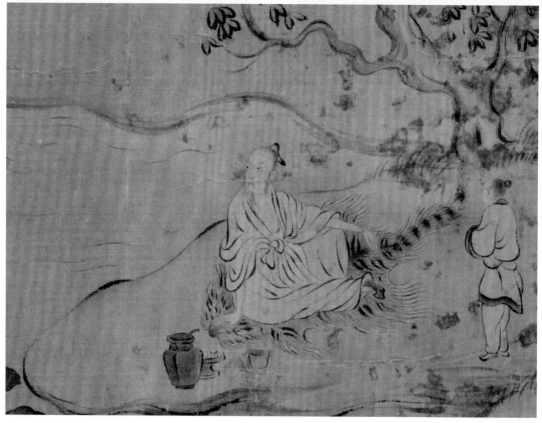

南宋·马和之　月色秋声图　辽宁省博物馆藏

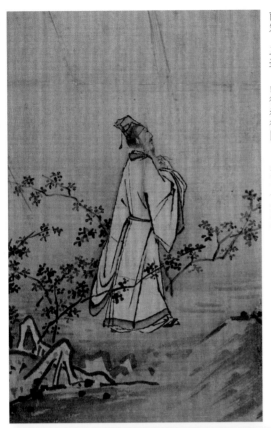

南宋·马远 山径春行图 台北故宫博物院藏

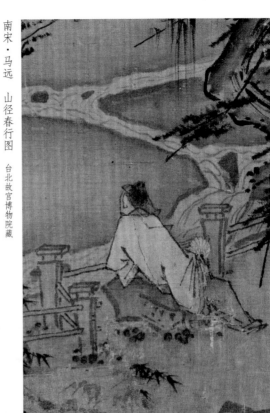

南宋·马远 松荫观鹿图 克利夫兰艺术博物馆藏

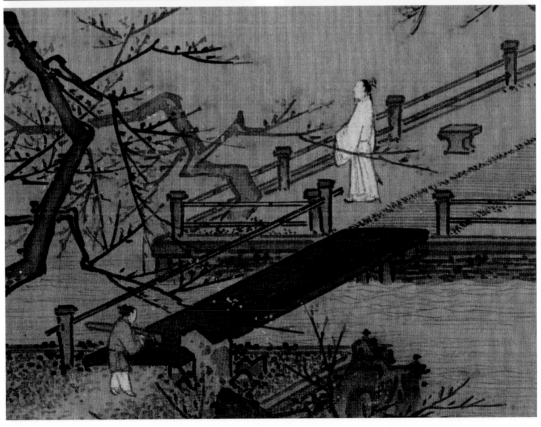

南宋·马远 山水册之一 私人藏

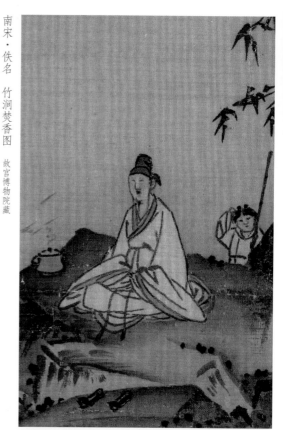

南宋·佚名　竹涧焚香图　故宫博物院藏

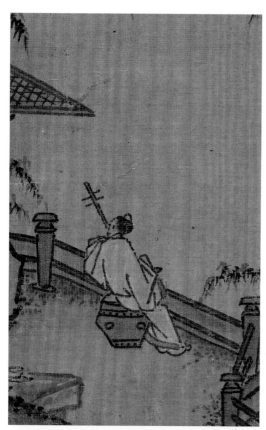

南宋·马远（传）月夜拨阮图　台北故宫博物院藏

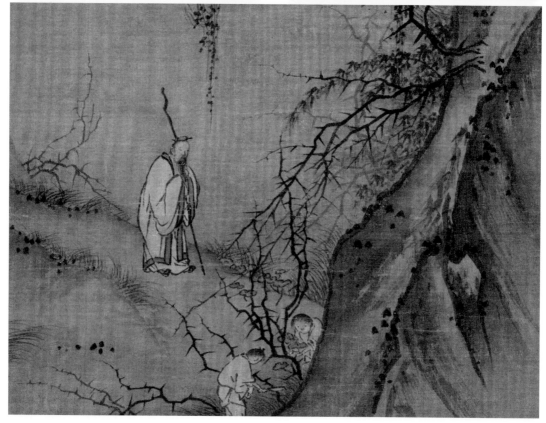

南宋·马远（传）采芝图　冈山县立美术馆藏

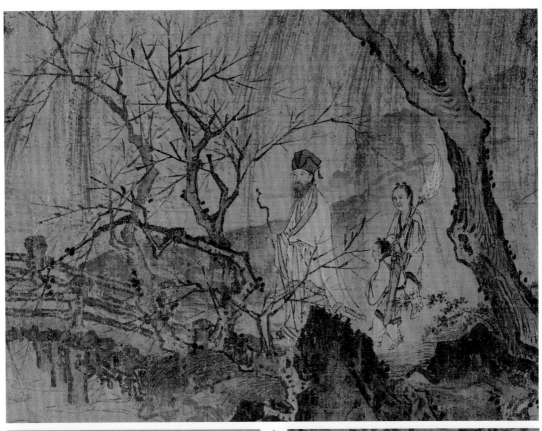

南宋·马远 西园雅集图 纳尔逊—阿特金斯艺术博物馆藏

南宋·马麟 春郊回雁图 克利夫兰艺术博物馆藏

南宋·马麟 松下高士图 纽约大都会艺术博物馆藏

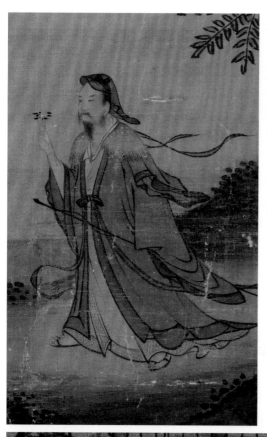

南宋・梁楷（传）东篱高士图　台北故宫博物院藏

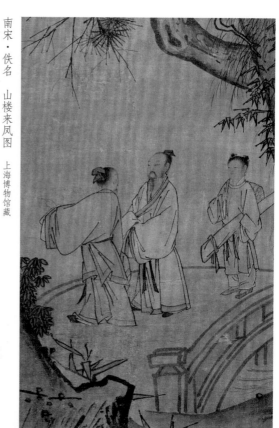

南宋・佚名　山楼来凤图　上海博物馆藏

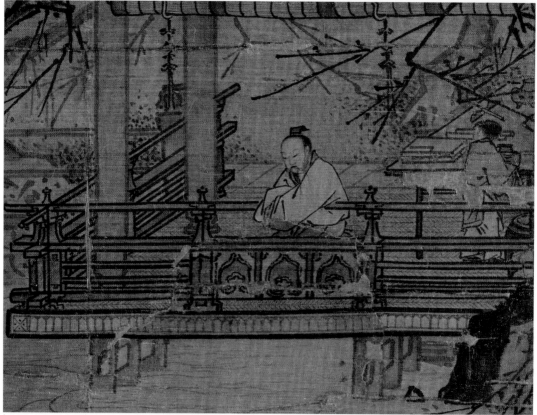

南宋・佚名　高士观水图　圣路易斯艺术博物馆藏

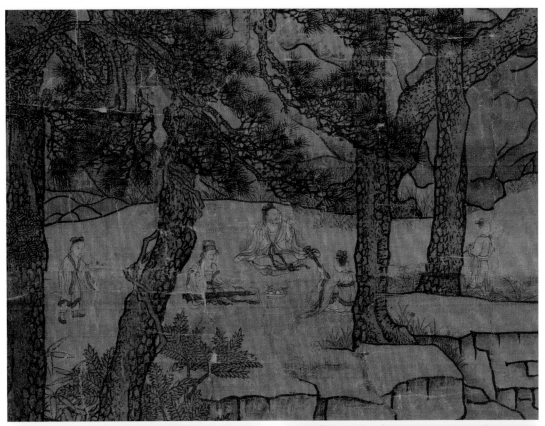

南宋·佚名 松岩仙馆图 台北故宫博物院藏

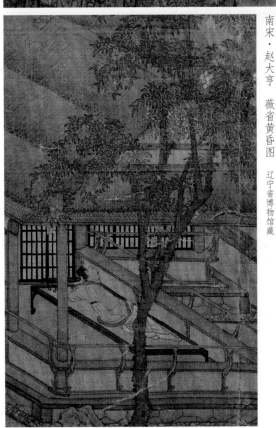

南宋·赵大亨 薇省黄昏图 辽宁省博物馆藏

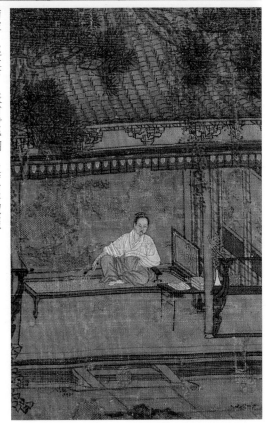

南宋·赵伯骕（传）风檐展卷图 台北故宫博物院藏

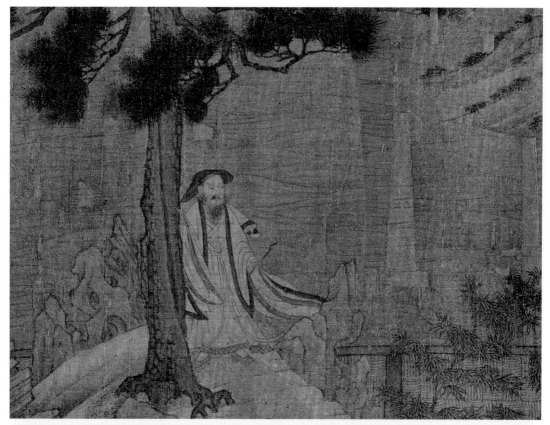

南宋·佚名　归去来辞图　波士顿艺术博物馆藏

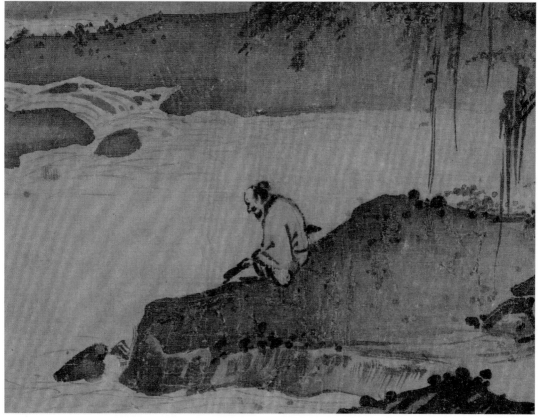

南宋·佚名　临流抚琴图　故宫博物院藏

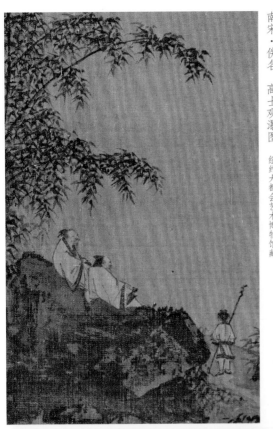

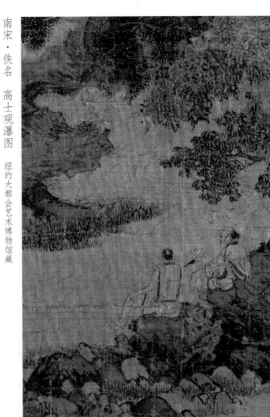

南宋·李唐（传）坐石看云图 台北故宫博物院藏

南宋·佚名 高士观瀑图 纽约大都会艺术博物馆藏

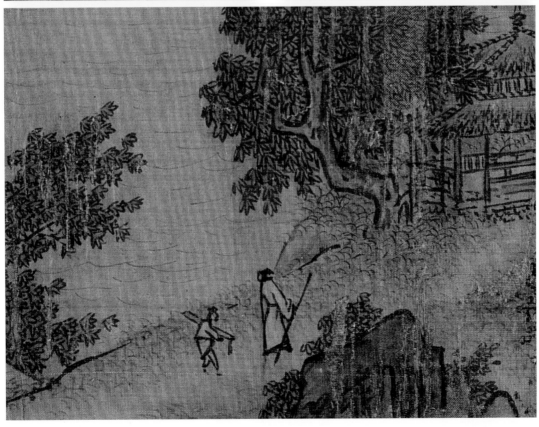

南宋·佚名 远水扬帆图 台北故宫博物院藏

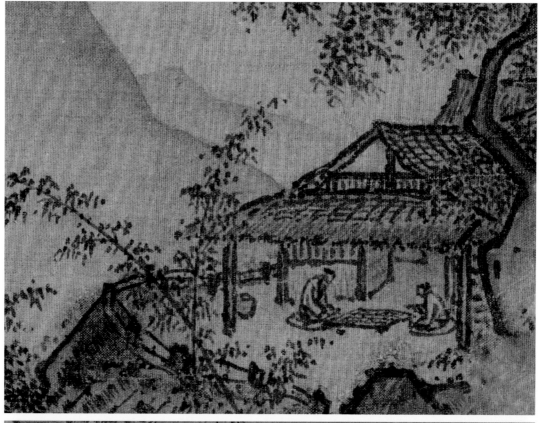

南宋·佚名　山居对弈图　故宫博物院藏

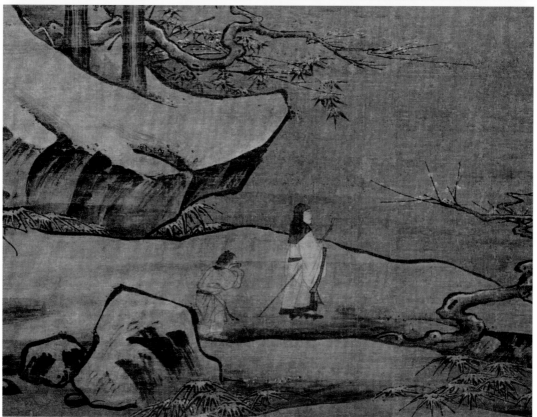

南宋·佚名　雪屐观梅图　上海博物馆藏

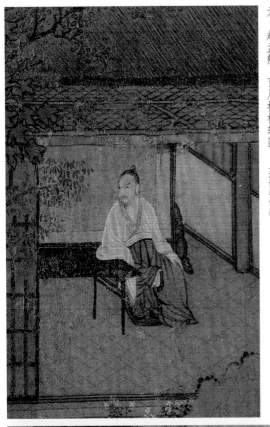

元·赵孟頫　百尺梧桐轩图　上海博物馆藏

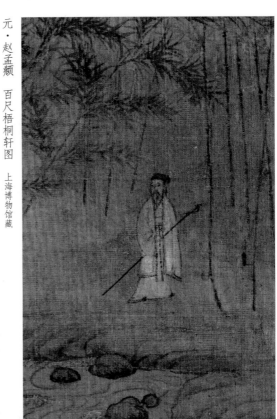

元·赵孟頫　自写小像图　故宫博物院藏

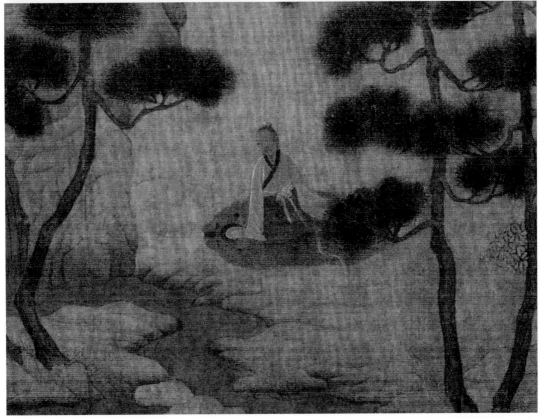

元·赵孟頫　幼舆丘壑图　普林斯顿大学艺术博物馆藏

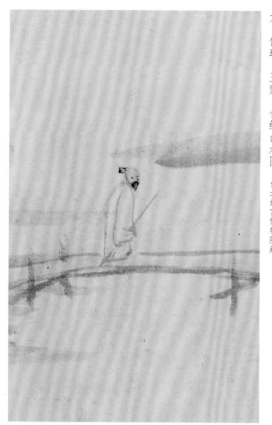

元·林卷阿　山水图　台北故宫博物院藏

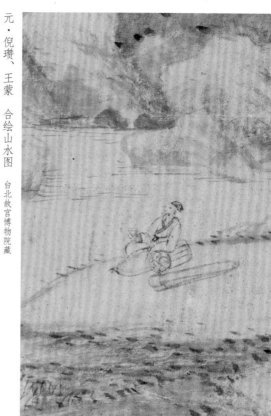

元·倪瓒、王蒙　合绘山水图　台北故宫博物院藏

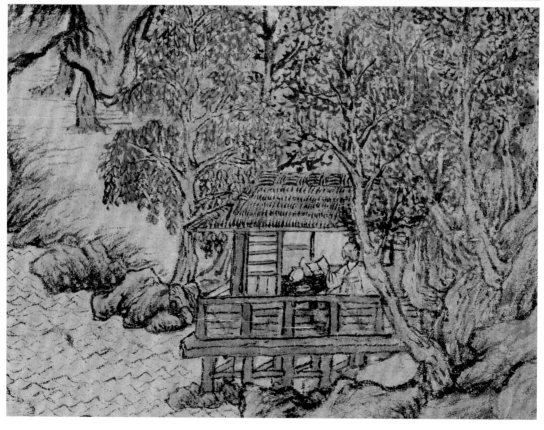

元·王蒙　具区林屋图　台北故宫博物院藏

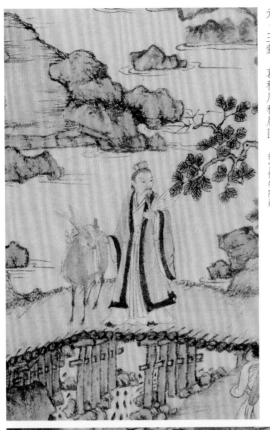

元・王蒙 葛稚川移居图 故宫博物院藏

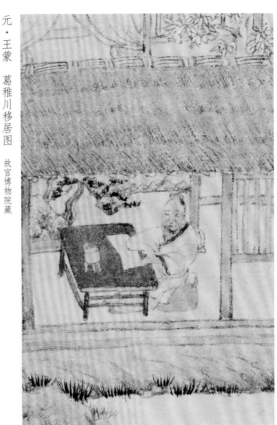

元・王蒙 西郊草堂图 故宫博物院藏

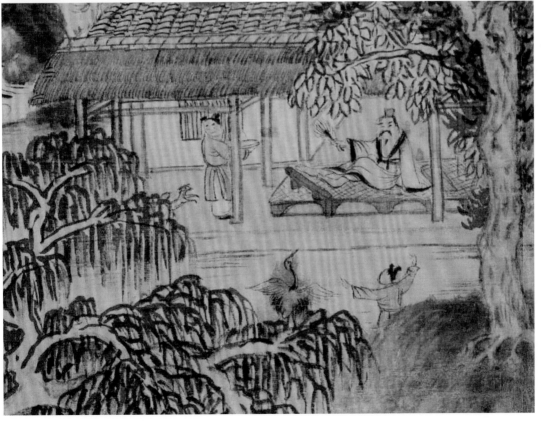

元・王蒙 夏山高隐图 故宫博物院藏

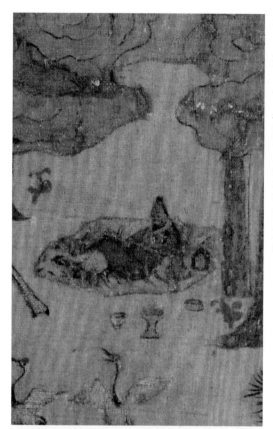

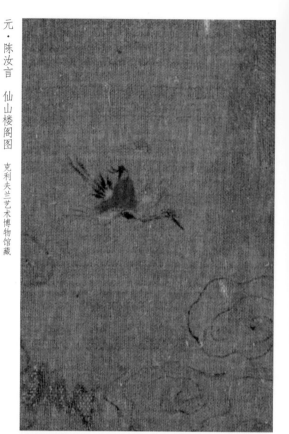

元·陈汝言　仙山楼阁图　克利夫兰艺术博物馆藏

元·陈汝言　仙山楼阁图　克利夫兰艺术博物馆藏

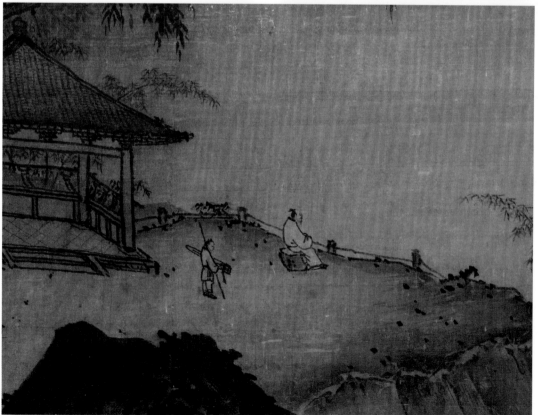

元·孙君泽　高士观眺图　东京国立博物馆藏

元·唐棣 摩诘诗意图 纽约大都会艺术博物馆藏

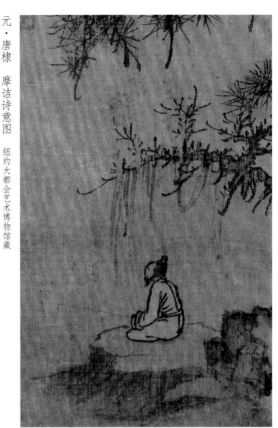

元·唐棣 松下独钓图 罗德岛艺术博物馆藏

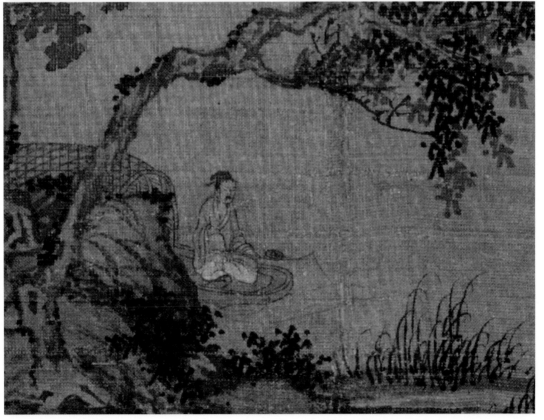

元·盛懋 秋江垂钓图 上海博物馆藏

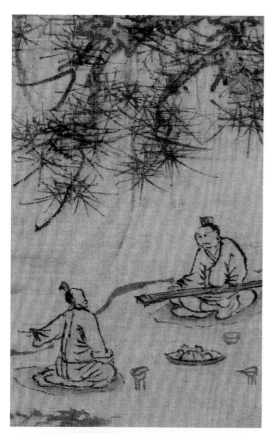

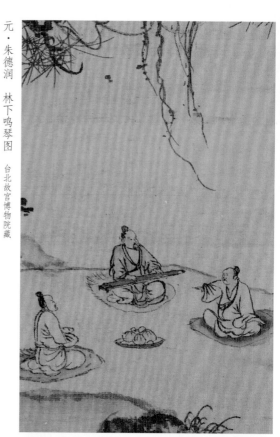

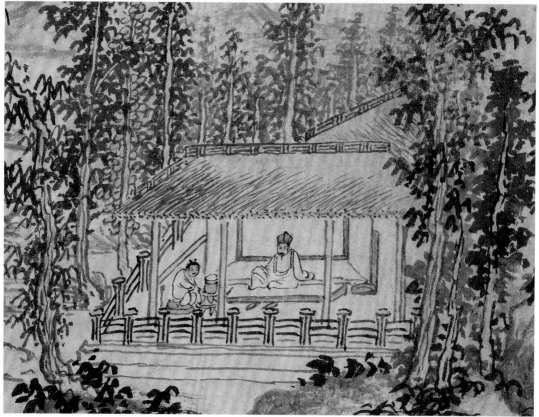

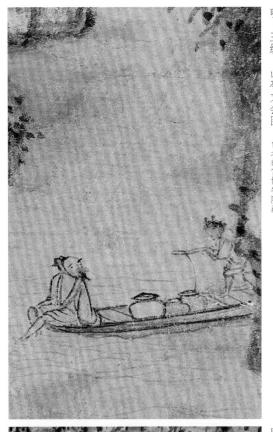

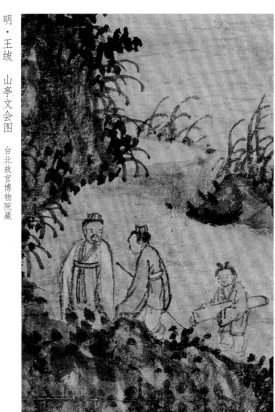

明·王绂 山亭文会图 台北故宫博物院藏

明·王绂 山亭文会图 台北故宫博物院藏

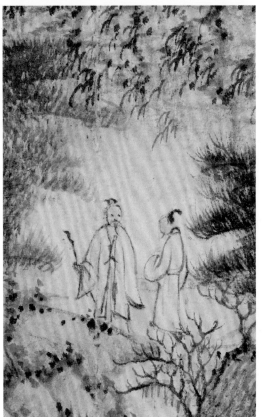

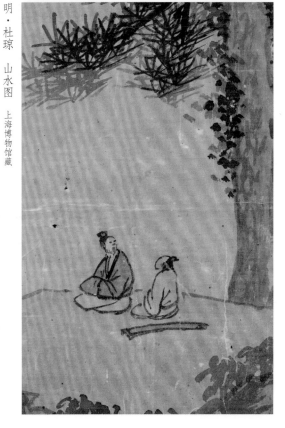

明·杜琼 山水图 上海博物馆藏

明·沈周 苍崖高话图 台北故宫博物院藏

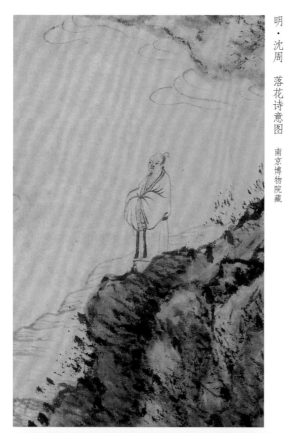

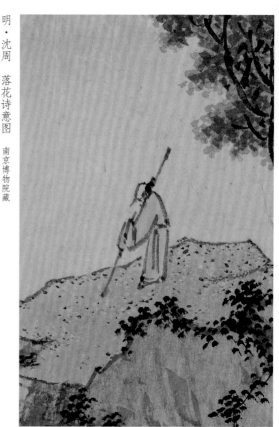

明·沈周　庐山高图　台北故宫博物院藏

明·沈周　落花诗意图　南京博物院藏

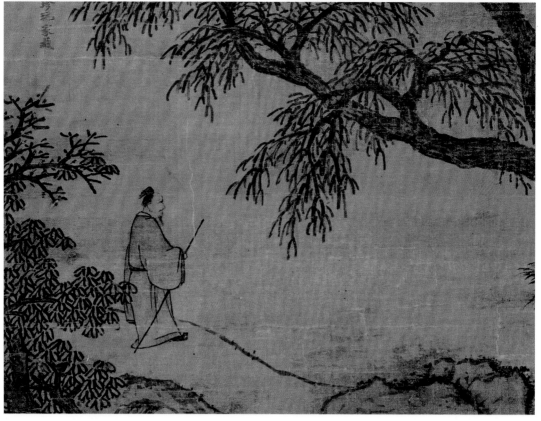

明·沈周　青山红树图　天津博物馆藏

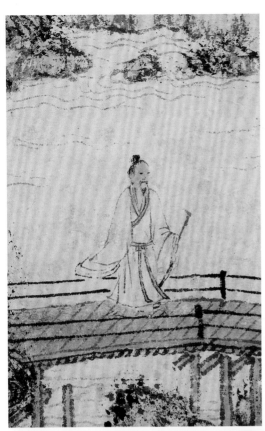

明·沈周　仿王蒙山水图　佛利尔美术馆藏

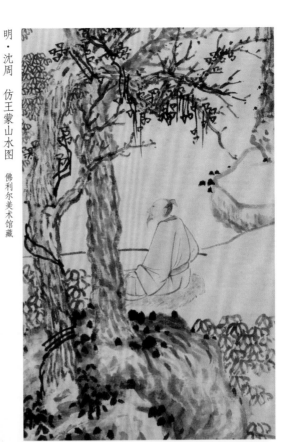

明·沈周　秋林闲钓图　纽约大都会艺术博物馆藏

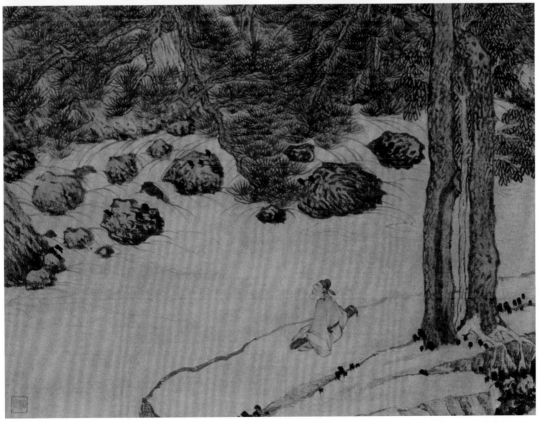

明·沈周　虎丘送客图　天津博物馆藏

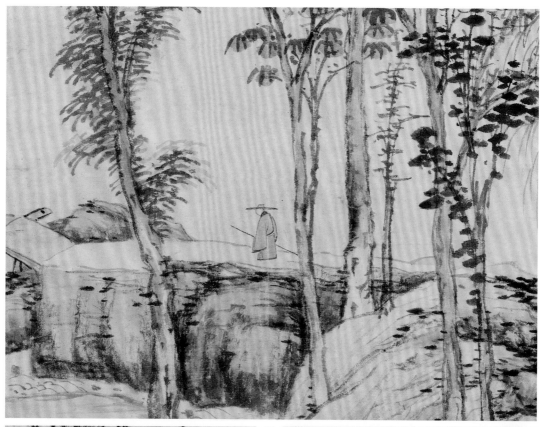

明·沈周　策杖图　台北故宫博物院藏

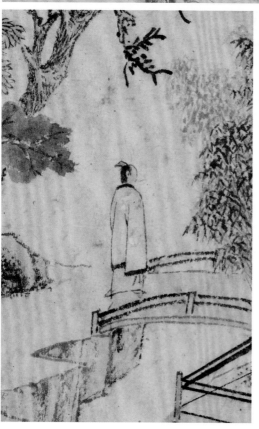

明·文徵明　深翠轩图　故宫博物院藏

明·文徵明　雨余春树图　台北故宫博物院藏

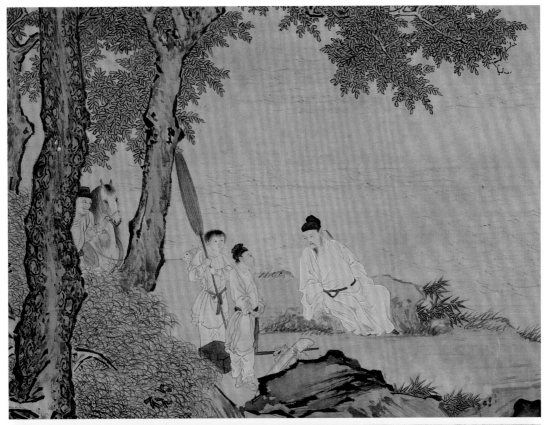

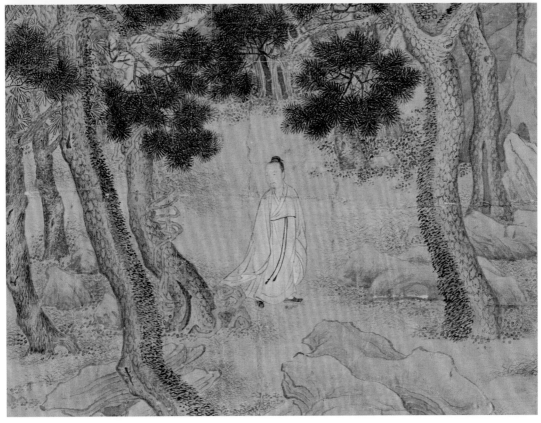

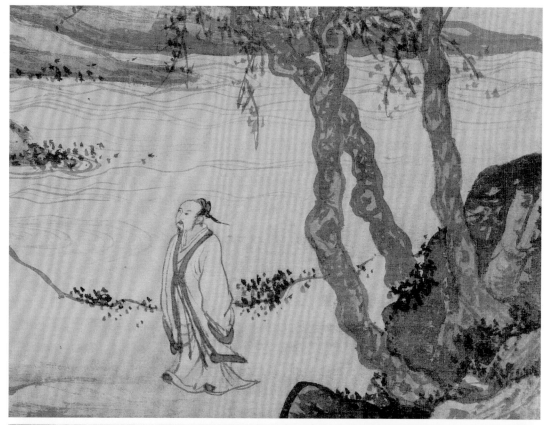

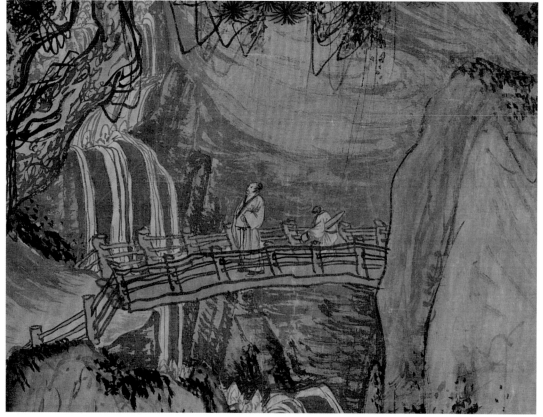

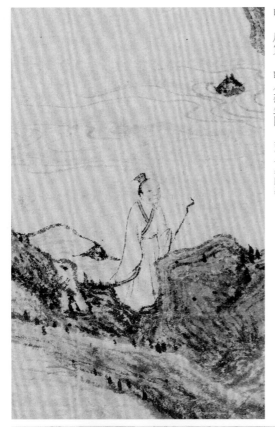

明·唐寅 幽人燕坐图 故宫博物院藏

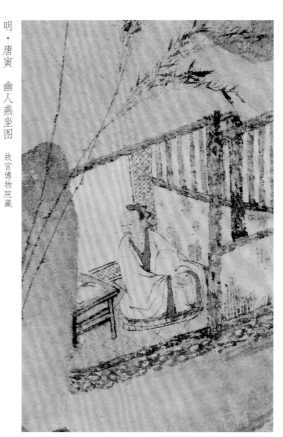

明·唐寅 茅屋蒲团图 辽宁省博物馆藏

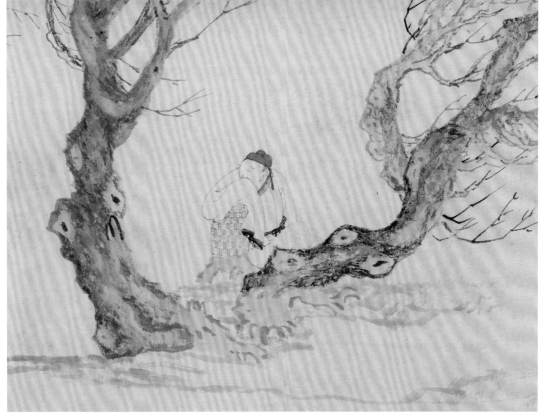

明·唐寅 风木图 故宫博物院藏

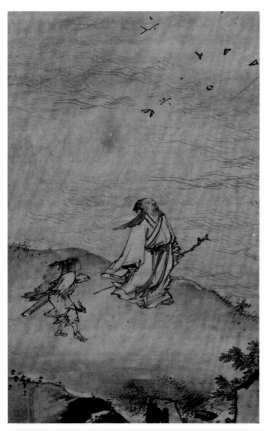

明·王世昌 俯瞰激流图 京都国立博物馆藏

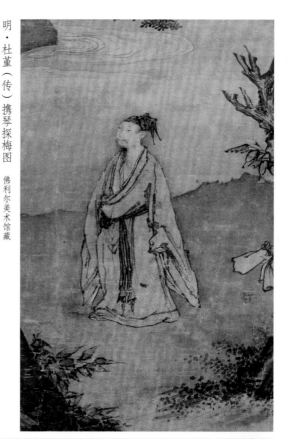

明·杜堇（传）携琴探梅图 佛利尔美术馆藏

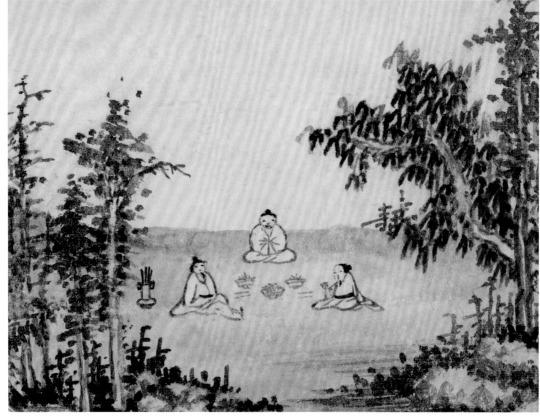

明·姚绶 文饮图 纽约大都会艺术博物馆藏

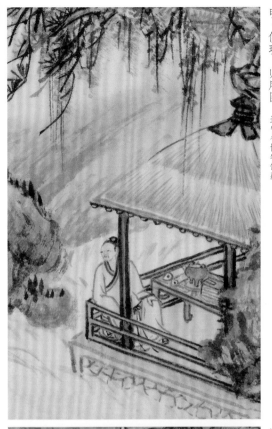

明·倪瑛 归庵图 辽宁省博物馆藏

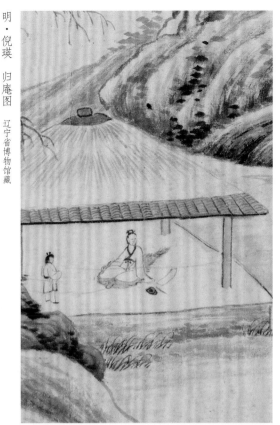

明·董其昌 临倪瓒东冈草堂图 台北故宫博物院藏

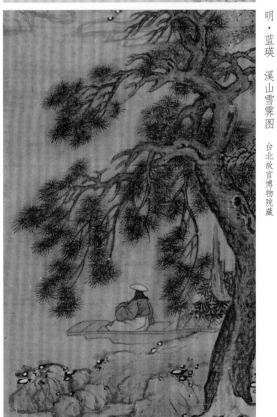

明·蓝瑛 溪山雪霁图 台北故宫博物院藏

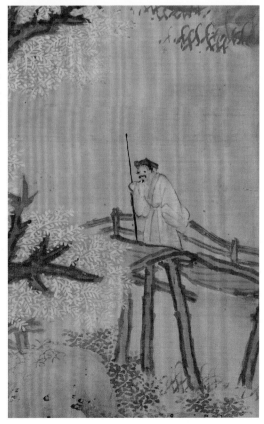

明·蓝瑛 白云红树图 故宫博物院藏

明・陈洪绶 五泄山图 克利夫兰艺术博物馆藏

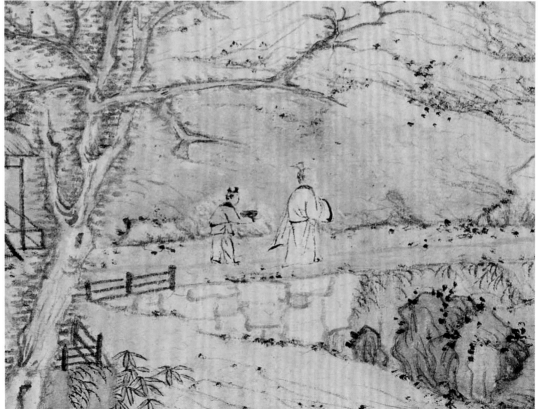

清・弘仁 疏泉洗砚图 上海博物馆藏

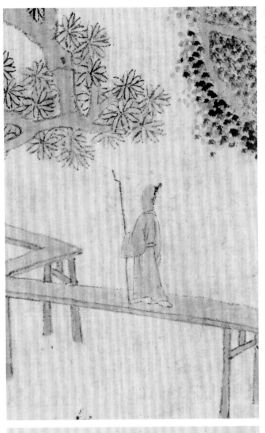

清·孙逸 溪桥觅句图 安徽博物院藏

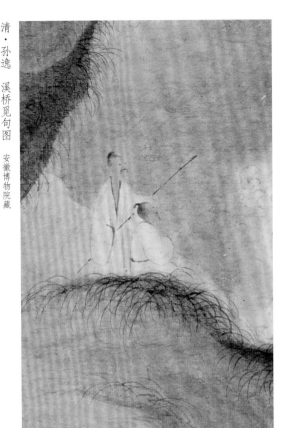

清·梅清 九龙潭图 克利夫兰艺术博物馆藏

清·梅清 黄山十九景图册 上海博物馆藏

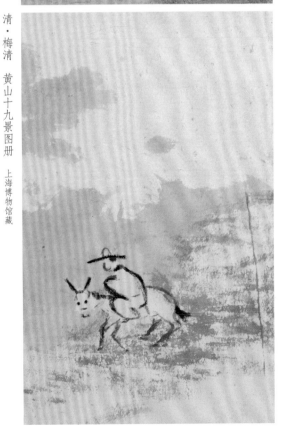

清·八大山人 山水图 纽约大都会艺术博物馆藏

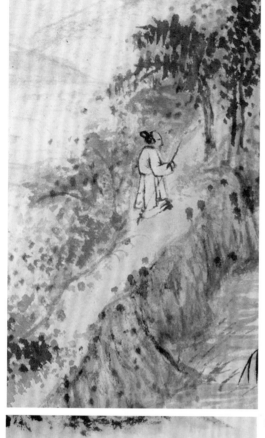

清·石涛　游张公洞图　纽约大都会艺术博物馆藏

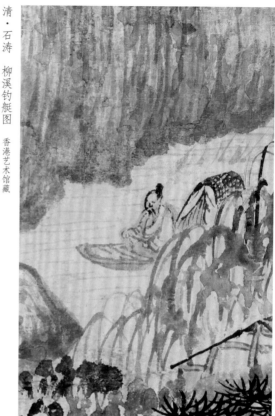

清·石涛　柳溪钓艇图　香港艺术馆藏

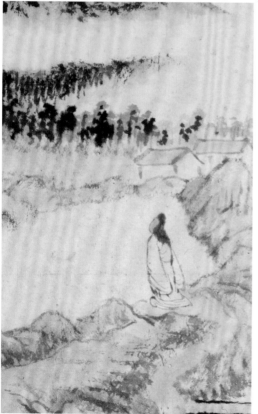

清·石涛　陶渊明诗意图之一　故宫博物院藏

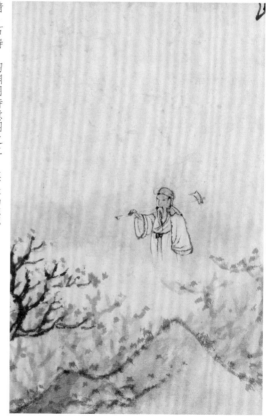

清·石涛　陶渊明诗意图之二　故宫博物院藏

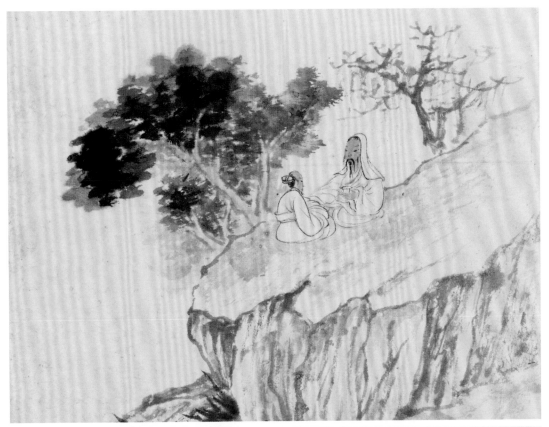

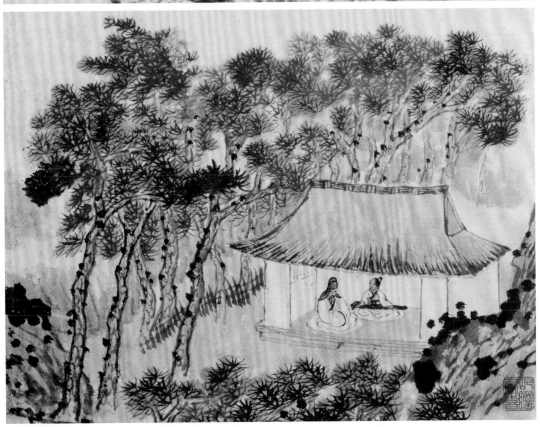

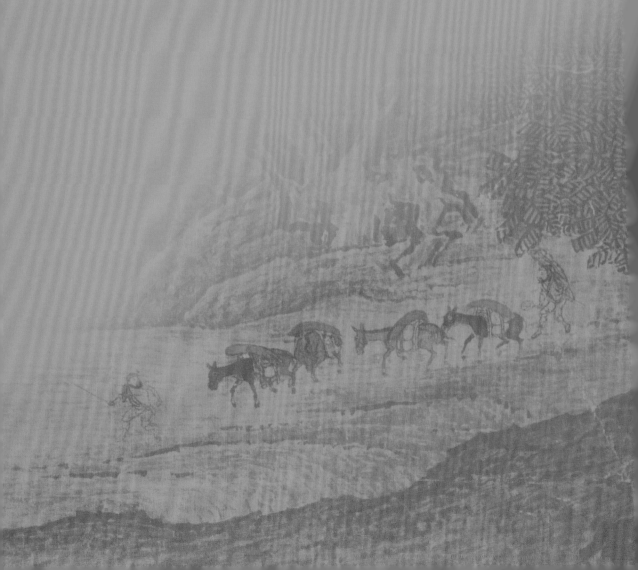

第二节

行旅

人生如逆旅，我亦是行人。

宋·苏轼

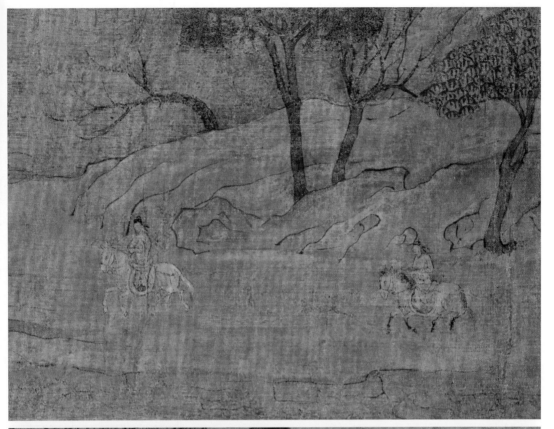

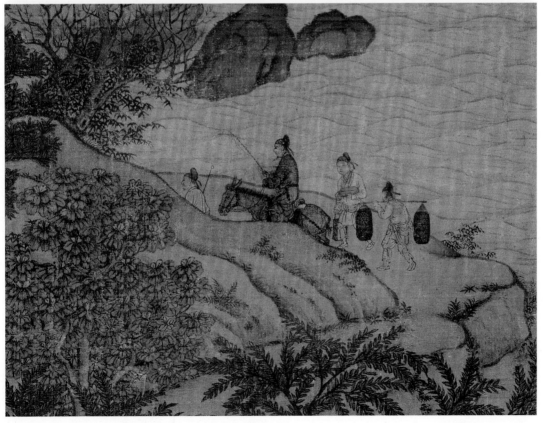

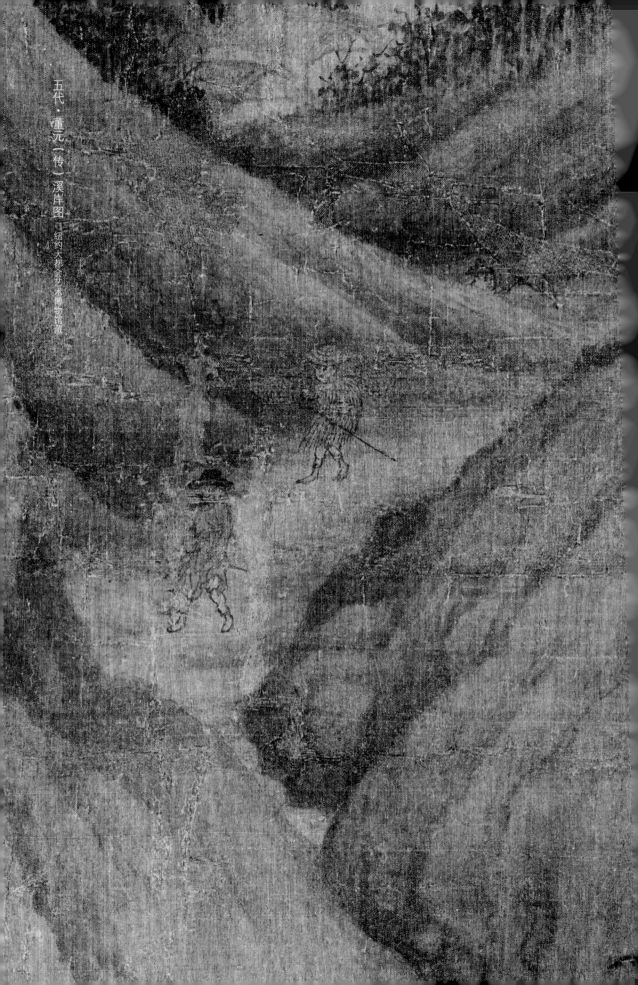

五代·董元（传）溪岸图·纽约大都会艺术博物馆藏

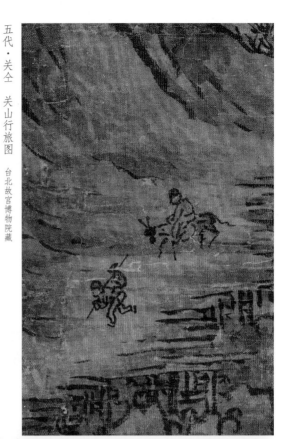

五代·关仝 关山行旅图 台北故宫博物院藏

五代·关仝 关山行旅图 台北故宫博物院藏

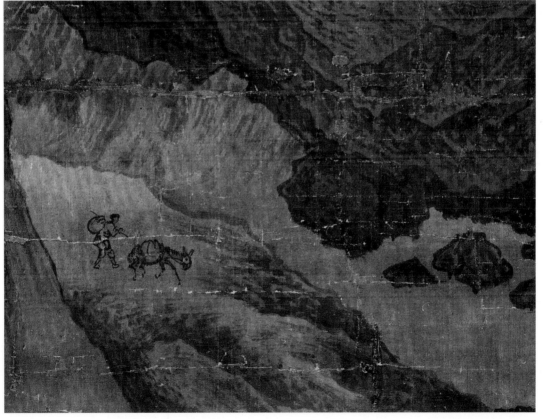

五代·关仝（传）山溪待渡图 台北故宫博物院藏

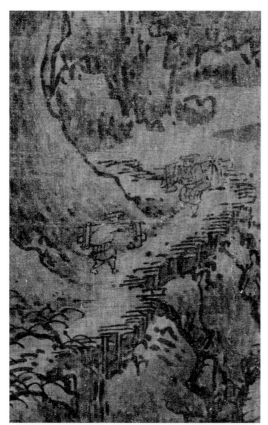

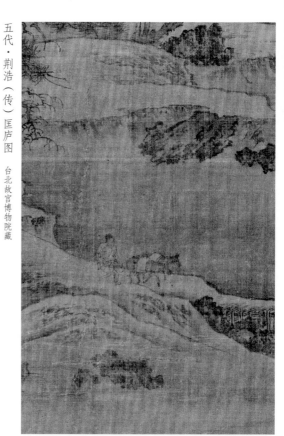

五代·佚名 雪山行旅图 故宫博物院藏

五代·荆浩（传）匡庐图 台北故宫博物院藏

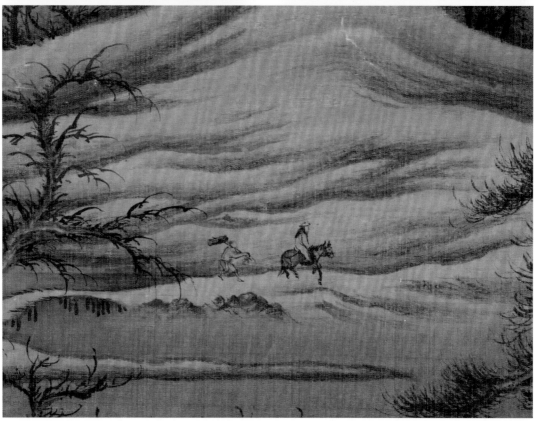

五代·巨然（传）雪图 台北故宫博物院藏

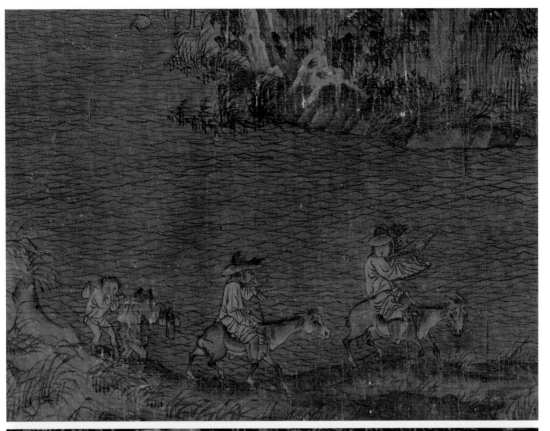

五代·赵幹 江行初雪图 台北故宫博物院藏

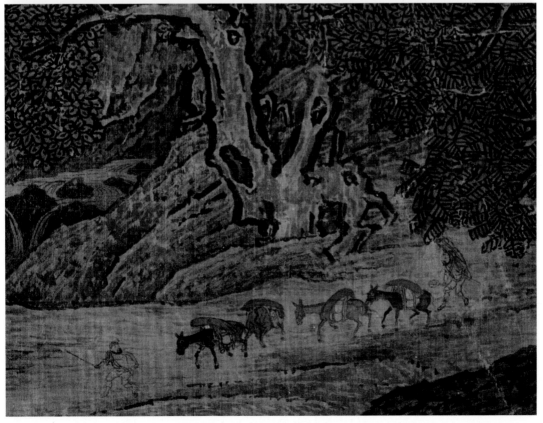

北宋·范宽 溪山行旅图 台北故宫博物院藏

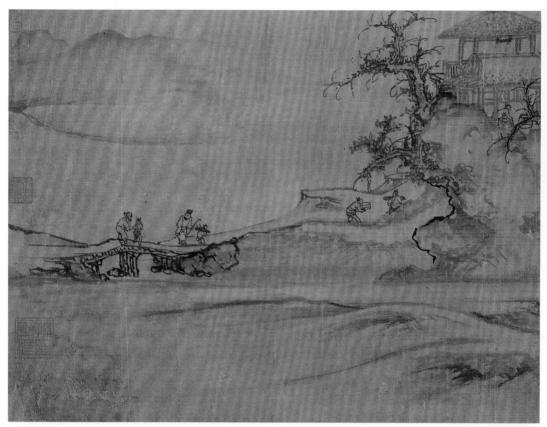

北宋・郭熙　树色平远图　纽约大都会艺术博物馆藏

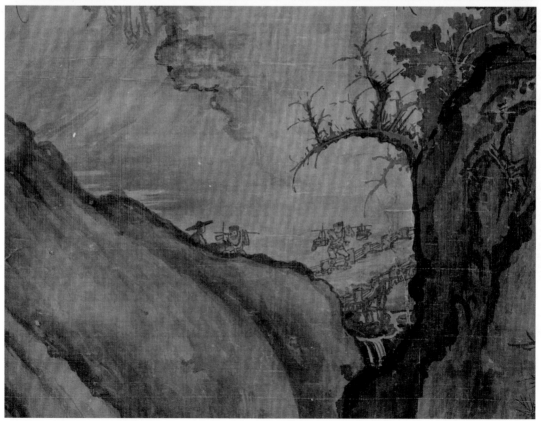

北宋・郭熙　早春图　台北故宫博物院藏

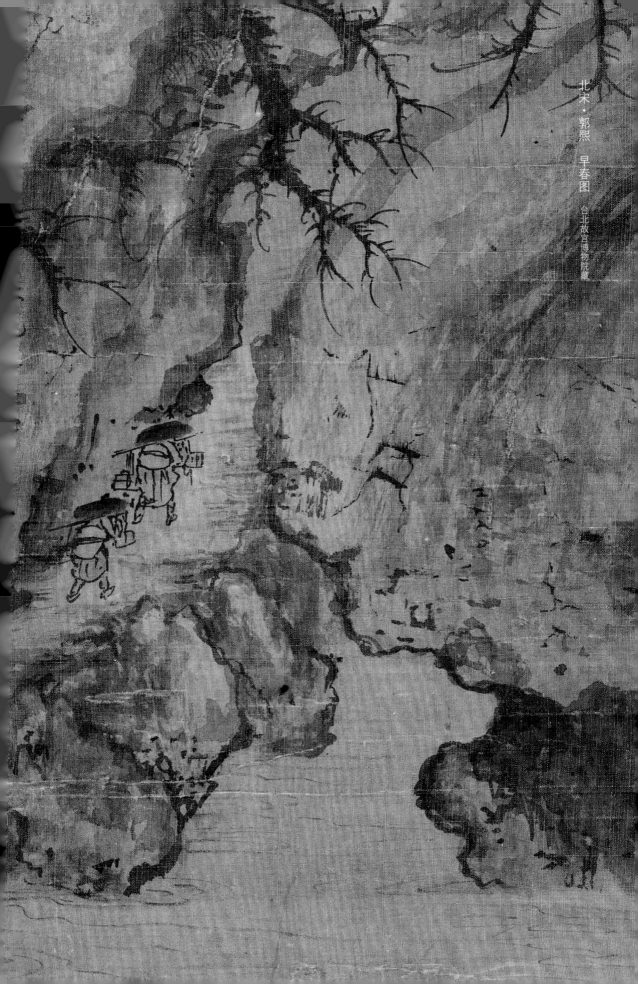

北宋·郭熙　早春图　台北故宫博物院藏

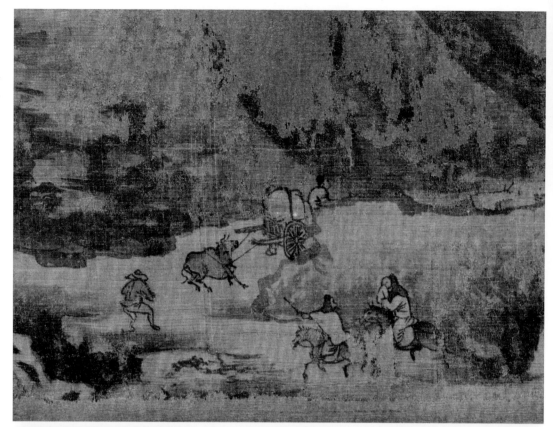

北宋·郭熙（传）山水图　托莱多艺术博物馆藏

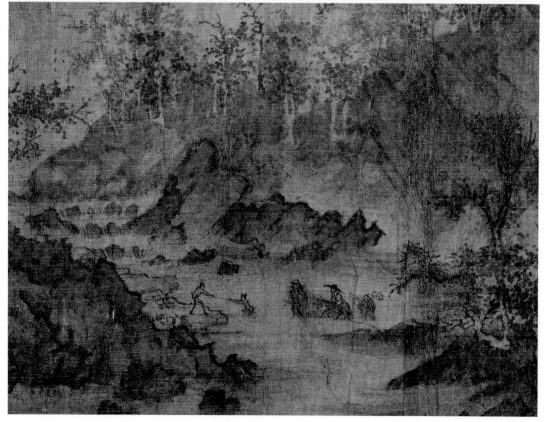

北宋·李成（传）茂林远岫图　辽宁省博物馆藏

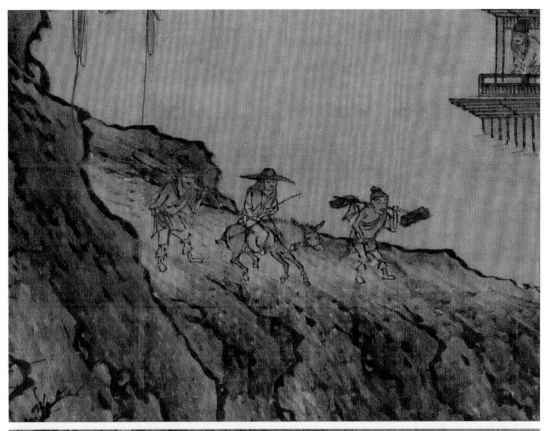

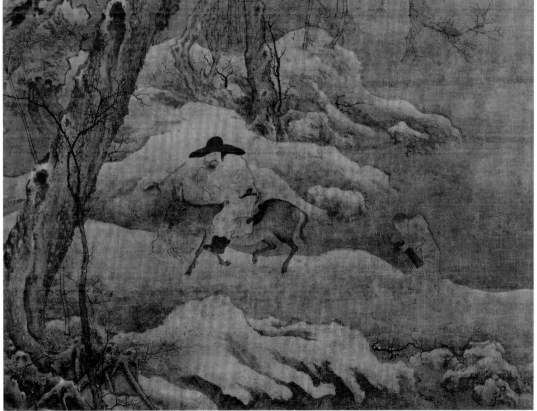

北宋·李成（传）寒林骑驴图　纽约大都会艺术博物馆藏

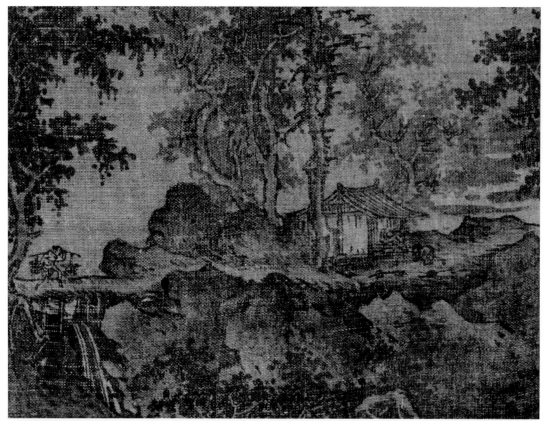

北宋·屈鼎　夏山图　纽约大都会艺术博物馆藏

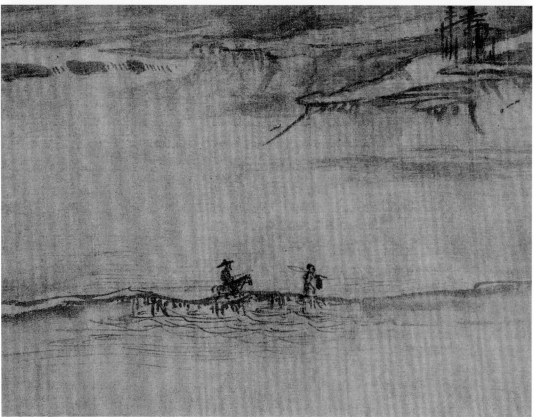

北宋·许道宁　秋江渔艇图　纳尔逊—阿特金斯艺术博物馆藏

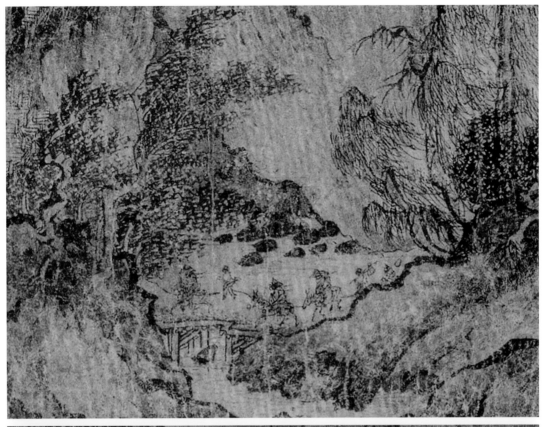

北宋·燕文贵　江山楼观图　大阪市立美术馆藏

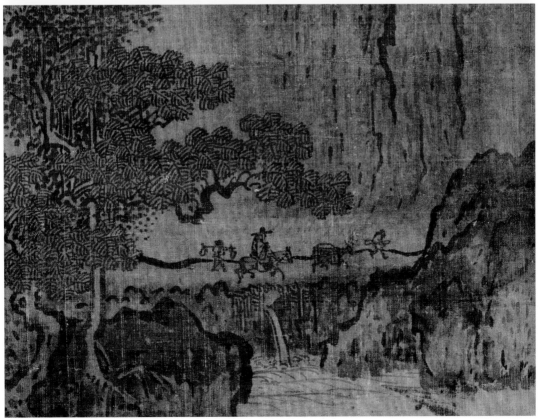

北宋·燕文贵　溪山楼观图　台北故宫博物院藏

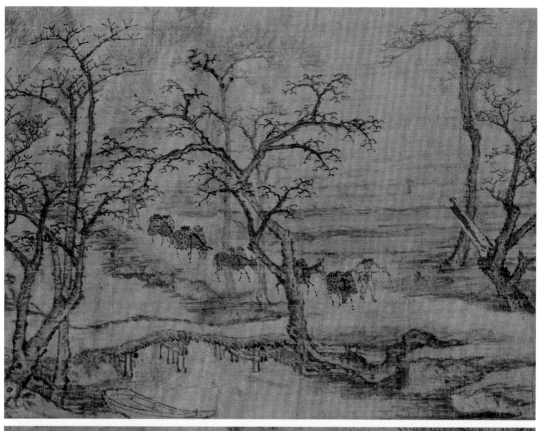

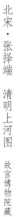

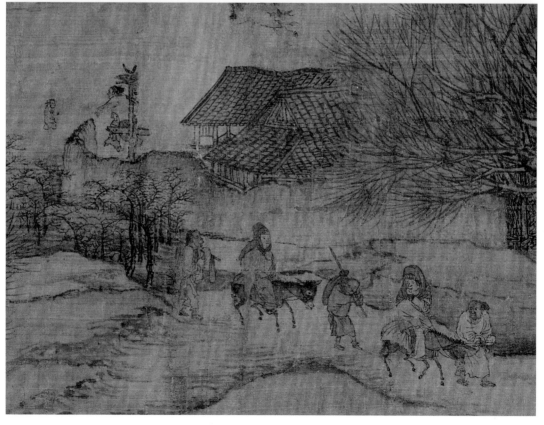

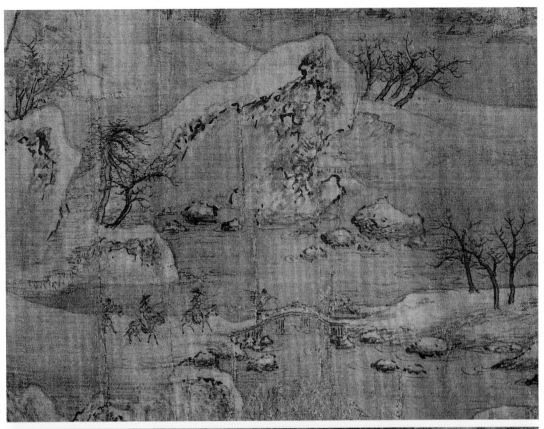

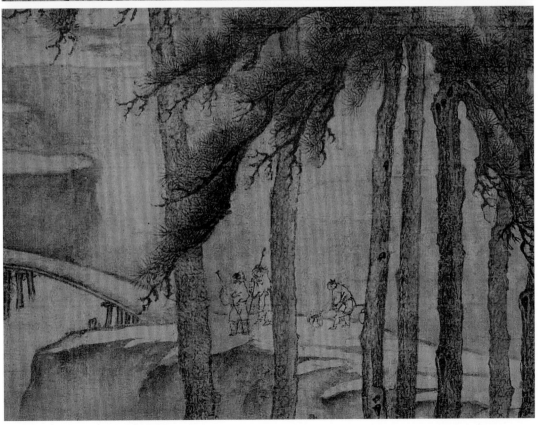

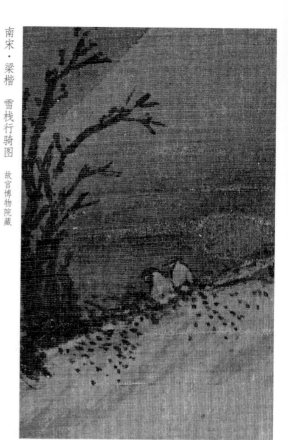

南宋·梁楷 雪景山水图 东京国立博物馆藏

南宋·梁楷 雪栈行骑图 故宫博物院藏

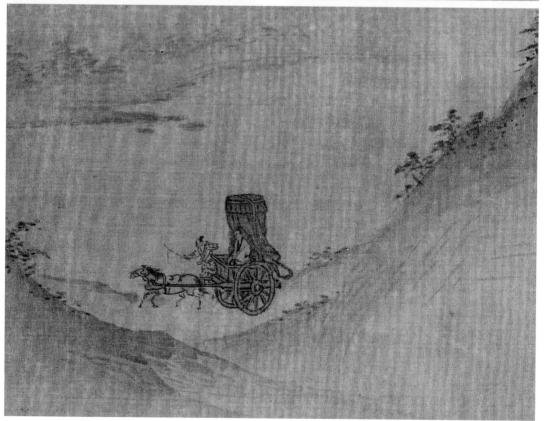

南宋·马和之（传）女孝经图 台北故宫博物院藏

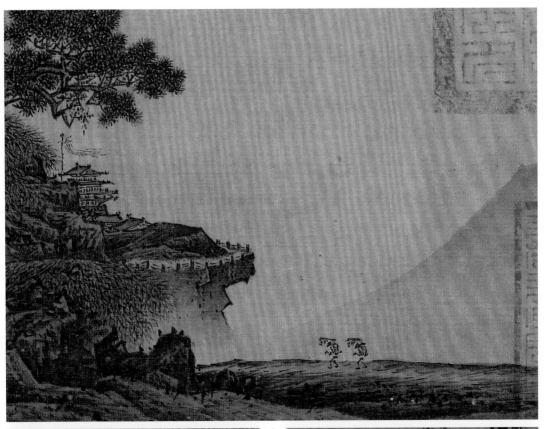

南宋·贾师古 岩关古寺图 台北故宫博物院藏

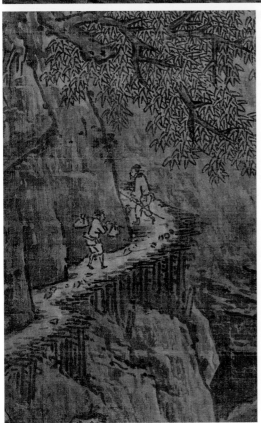

南宋·佚名 秋山红树图 故宫博物院藏

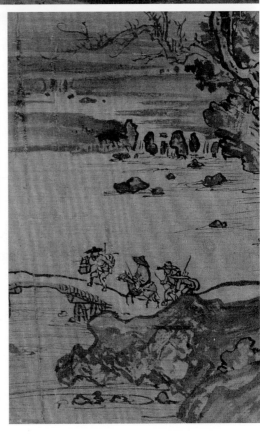

南宋·佚名 寒山行旅图 台北故宫博物院藏

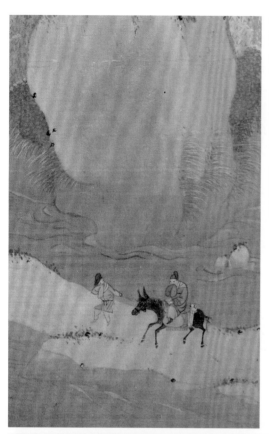

南宋·佚名　雪山行骑图　故宫博物院藏

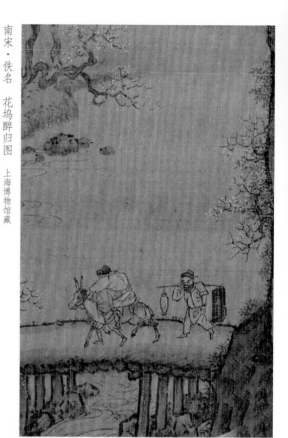

南宋·佚名　花坞醉归图　上海博物馆藏

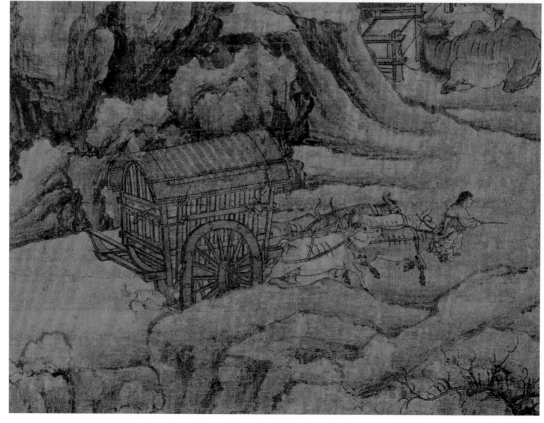

南宋·佚名　盘车图　故宫博物院藏

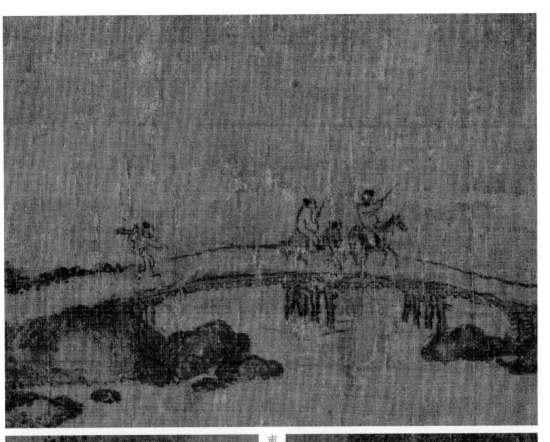

南宋·佚名　秋溪待渡图　台北故宫博物院藏

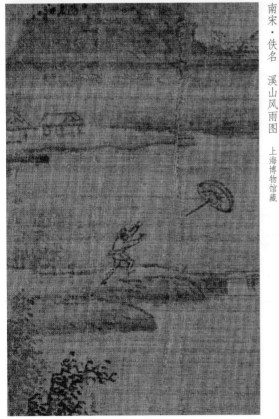

南宋·佚名　溪山风雨图　上海博物馆藏

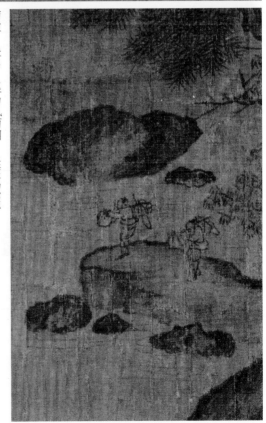

南宋·佚名　秋溪待渡图　台北故宫博物院藏

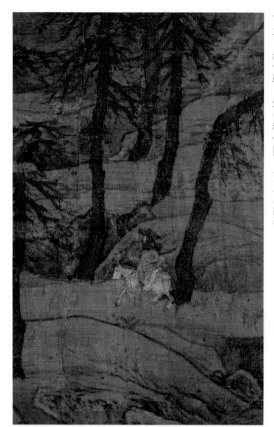

南宋·赵伯驹　江山秋色图　故宫博物院藏

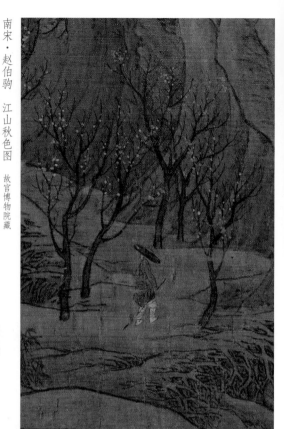

南宋·赵伯驹　江山秋色图　故宫博物院藏

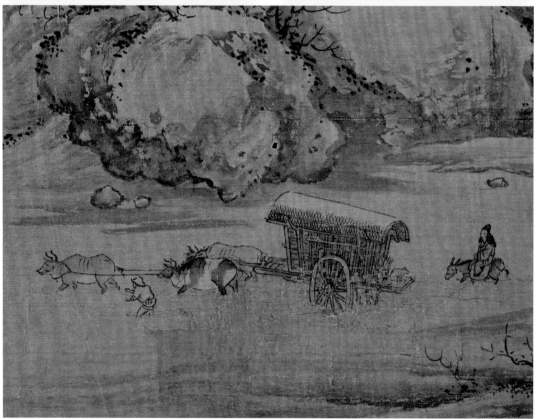

南宋·朱锐　溪山行旅图　上海博物馆藏

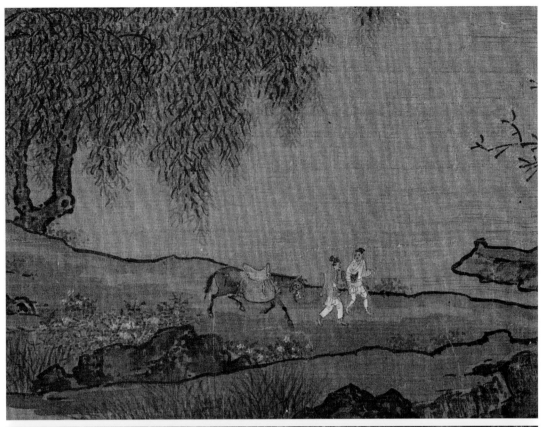

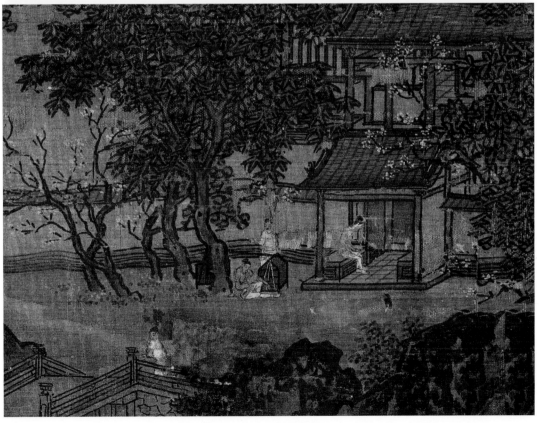

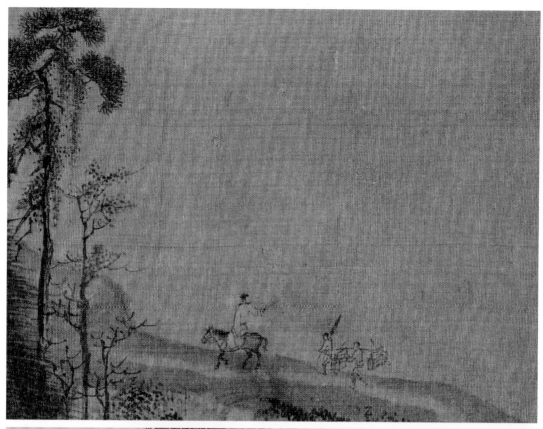

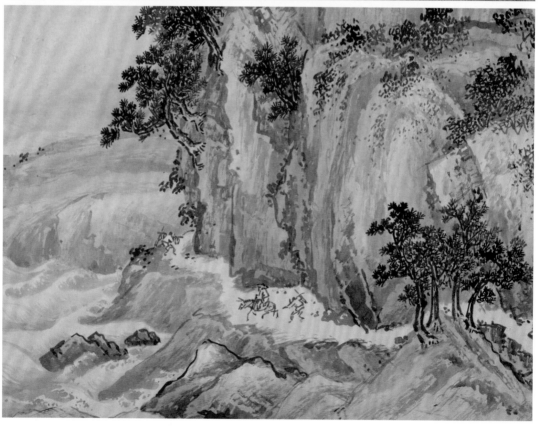

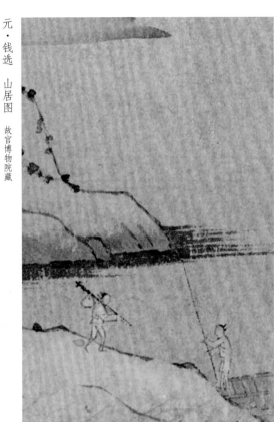

元·钱选　山居图　故宫博物院藏

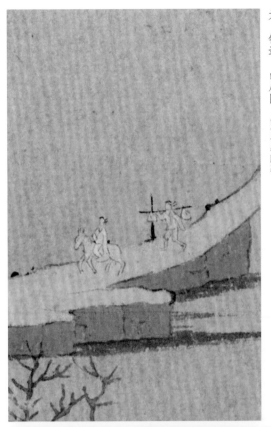

元·钱选　山居图　故宫博物院藏

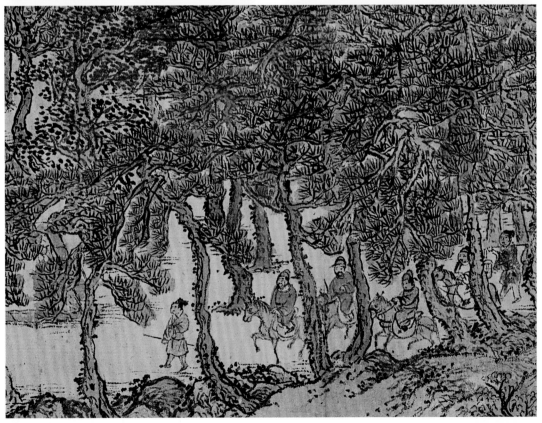

元·王蒙　太白山图　辽宁省博物馆藏

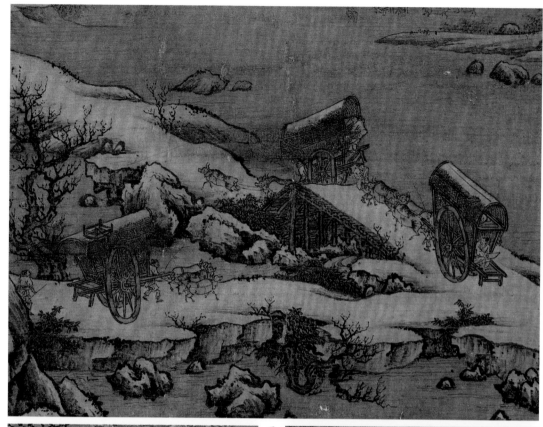

元·佚名 雪溪行旅图 上海博物馆藏

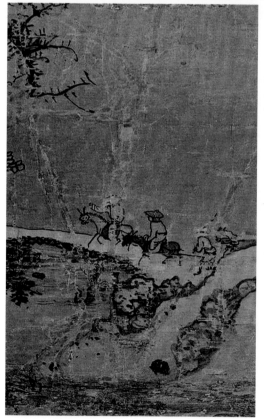

元·姚廷美 雪山行旅图 纽约大都会艺术博物馆藏

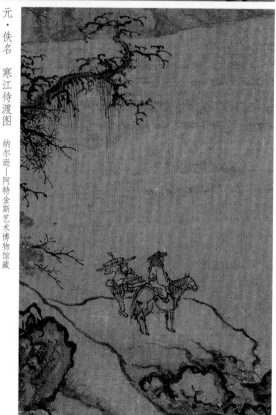

元·佚名 寒江待渡图 纳尔逊—阿特金斯艺术博物馆藏

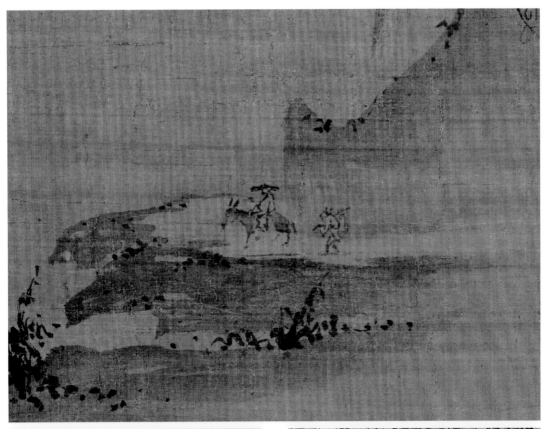

元·佚名 月下行旅图 克利夫兰艺术博物馆藏

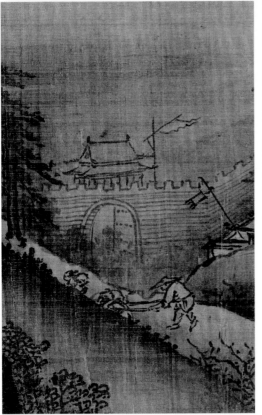

元·张远 潇湘八景图 上海博物馆藏

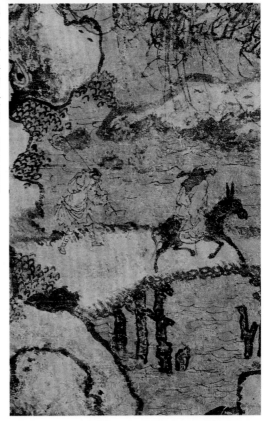

元·佚名 瑶岑玉树图 故宫博物院藏

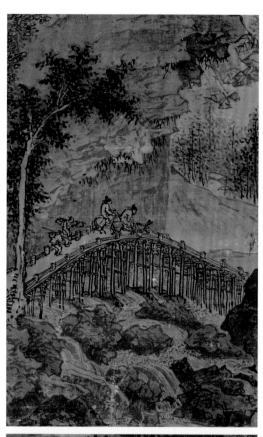

明·戴进 溪桥策蹇图 台北故宫博物院藏

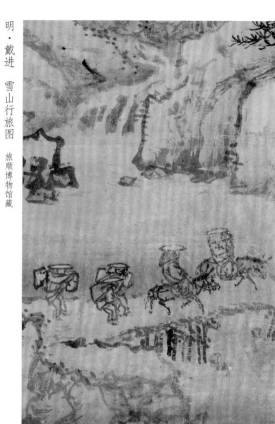

明·戴进 雪山行旅图 旅顺博物馆藏

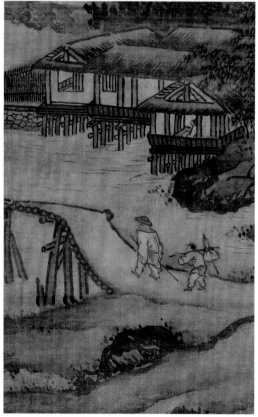

明·李在 山亭图 香港中文大学文物馆藏

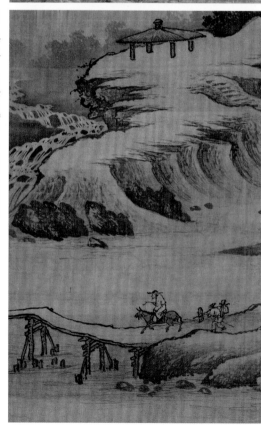

明·李在 山庄高逸图 台北故宫博物院藏

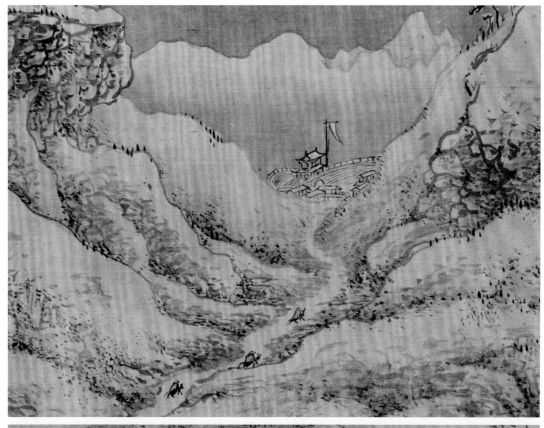

明·宋旭 五岳图 故宫博物院藏

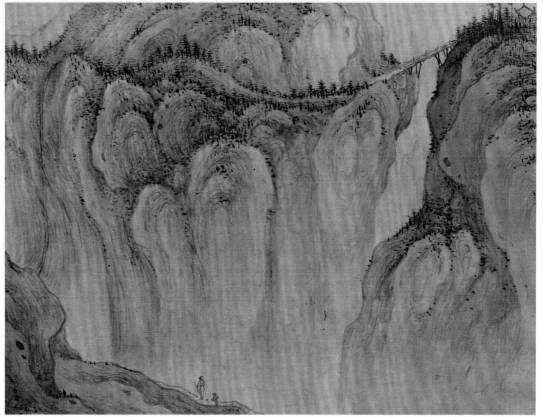

明·宋旭 五岳图 故宫博物院藏

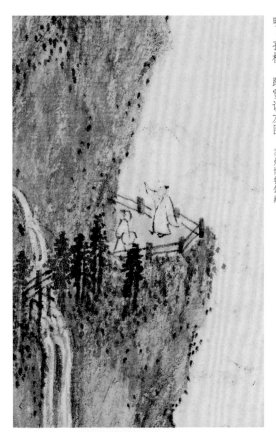

明·刘珏 山水图 上海博物馆藏

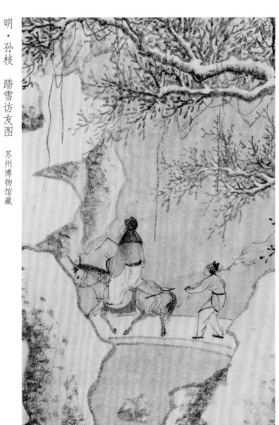

明·孙枝 踏雪访友图 苏州博物馆藏

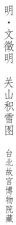

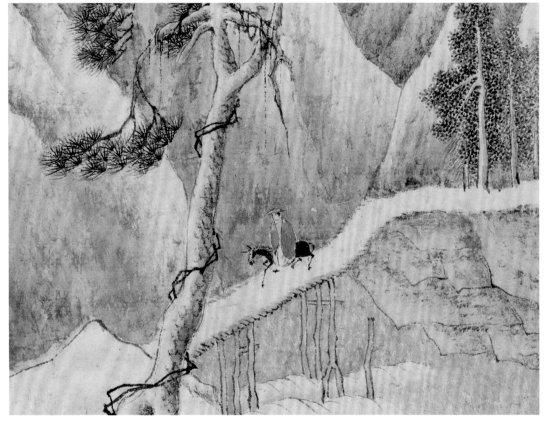

明·文徵明 关山积雪图 台北故宫博物院藏

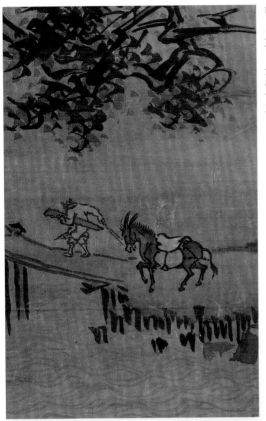

明·王谔 溪桥访友图 台北故宫博物院藏

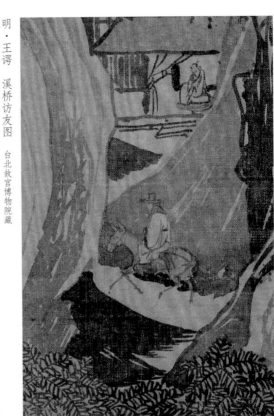

明·唐寅 骑驴归思图 上海博物馆藏

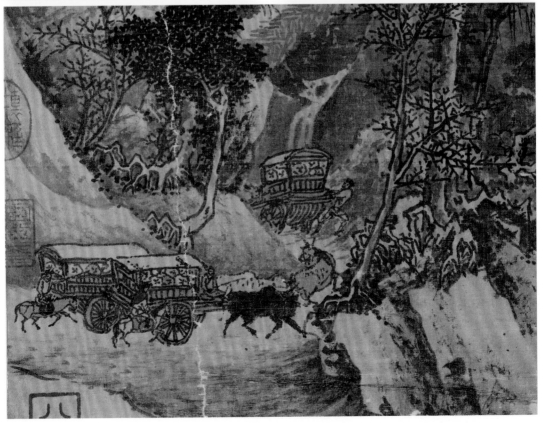

明·唐寅 函关雪霁图 台北故宫博物院藏

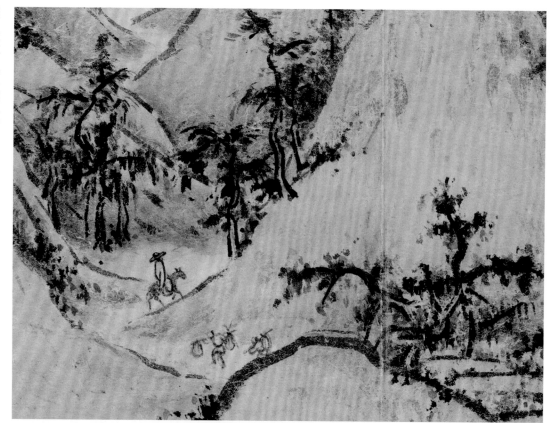

明·王履　华山图之一　故宫博物院藏

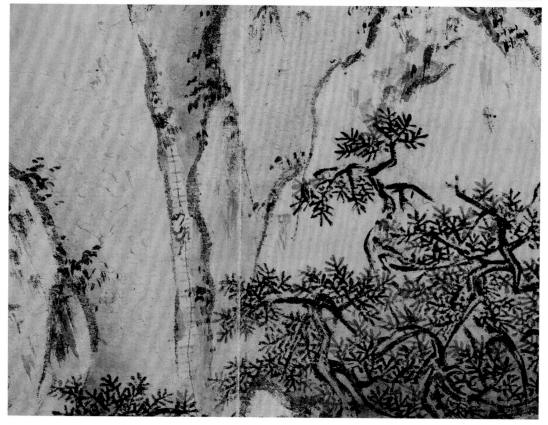

明·王履　华山图之二　故宫博物院藏

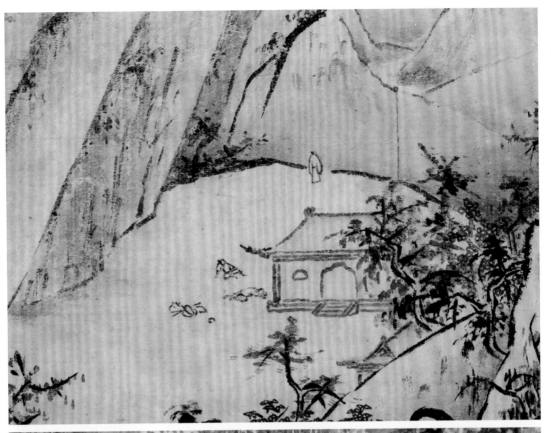

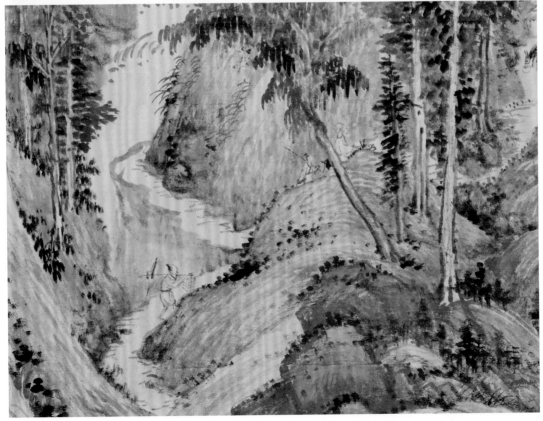

第三节　渔樵

渔去风生浦，樵归雪满岩。

唐·白居易

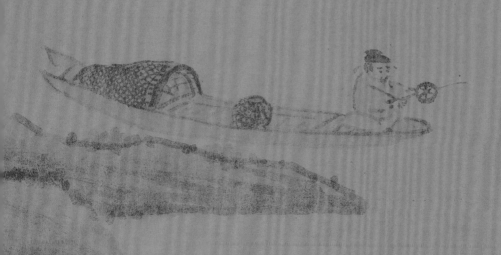

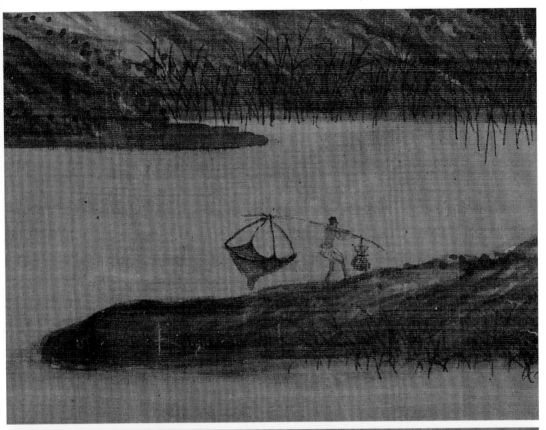

五代·董元（传）夏景山口待渡图　辽宁省博物馆藏

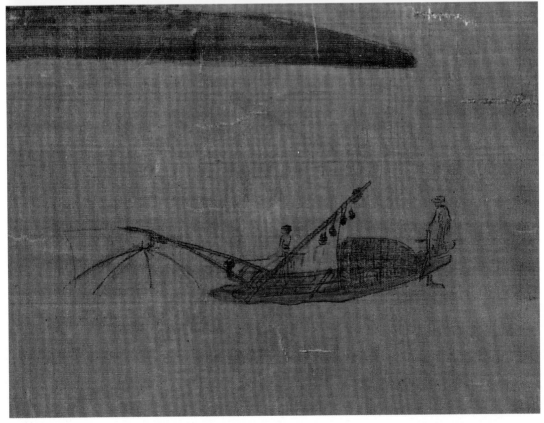

五代·董元（传）夏景山口待渡图　辽宁省博物馆藏

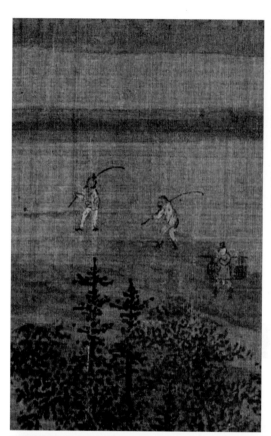

五代·董元（传）夏山图　上海博物馆藏

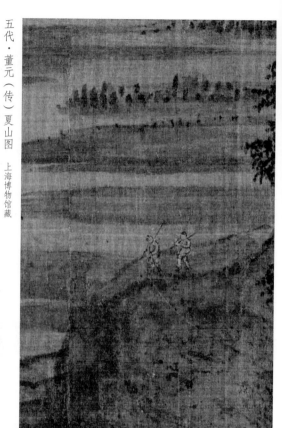

五代·董元（传）夏山图　上海博物馆藏

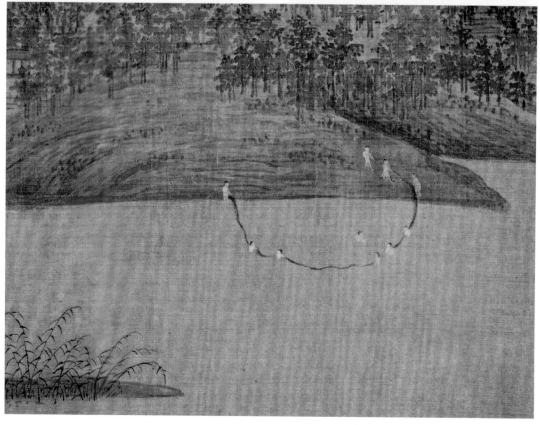

五代·董元（传）潇湘图　故宫博物院藏

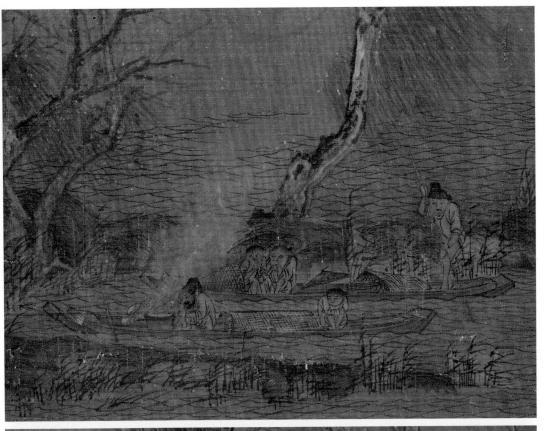

五代·赵幹 江行初雪图 台北故宫博物院藏

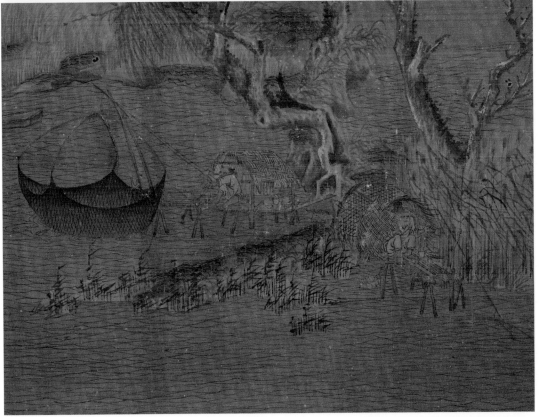

五代·赵幹 江行初雪图 台北故宫博物院藏

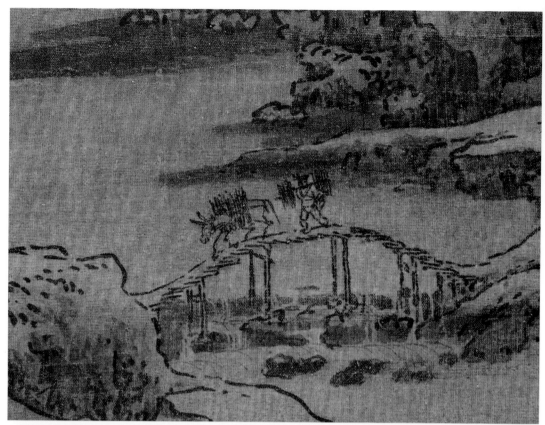

五代·佚名　雪山行旅图　故宫博物院藏

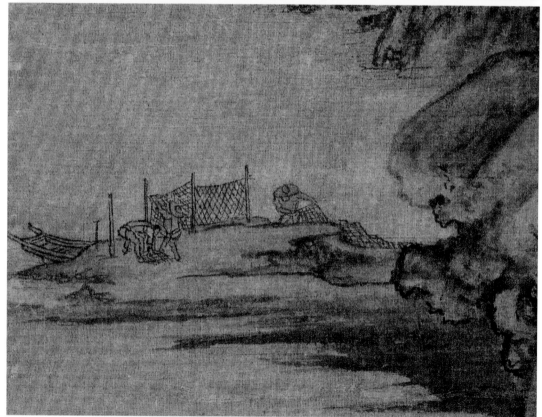

北宋·郭熙（传）山村图　南京大学藏

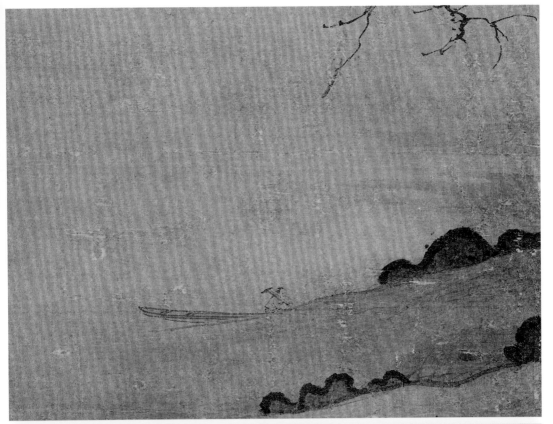

北宋·李公年　冬景山水图　普林斯顿大学艺术博物馆藏

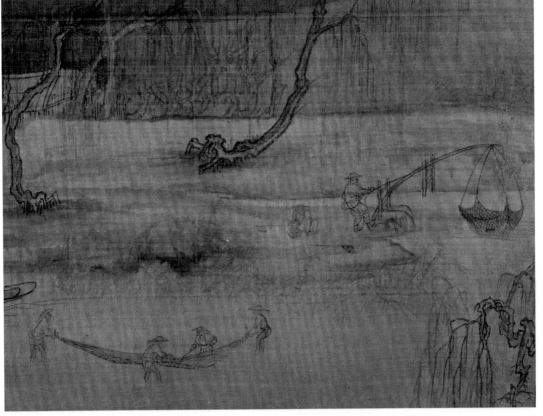

北宋·王诜　渔村小雪图　故宫博物院藏

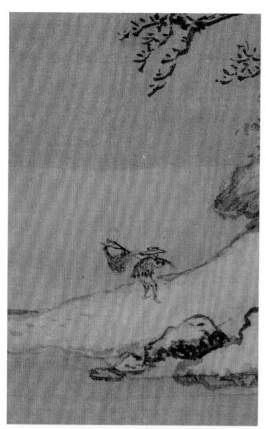

北宋·燕文贵（传） 江村图 纽约大都会艺术博物馆藏

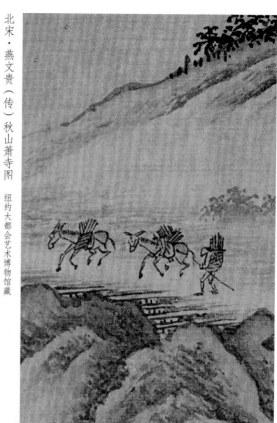

北宋·燕文贵（传） 秋山萧寺图 纽约大都会艺术博物馆藏

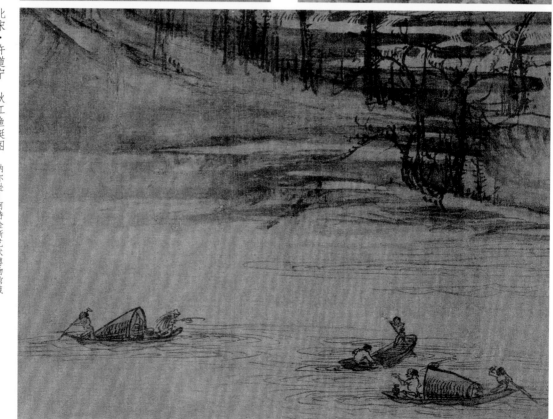

北宋·许道宁 秋江渔艇图 纳尔逊—阿特金斯艺术博物馆藏

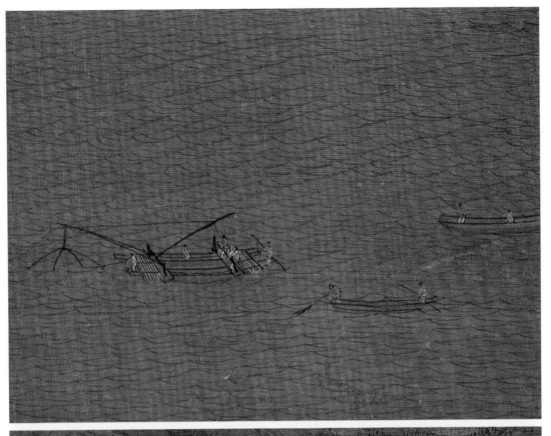

北宋·王希孟　千里江山图　故宫博物院藏

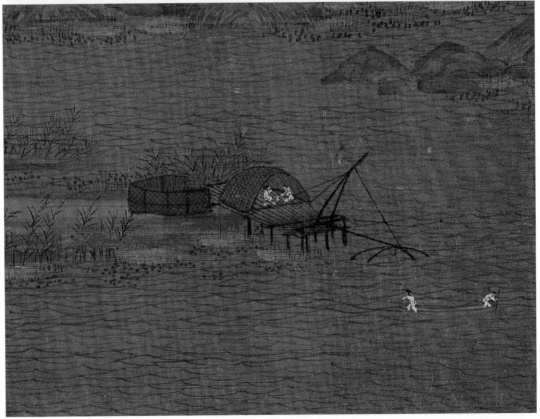

北宋·王希孟　千里江山图　故宫博物院藏

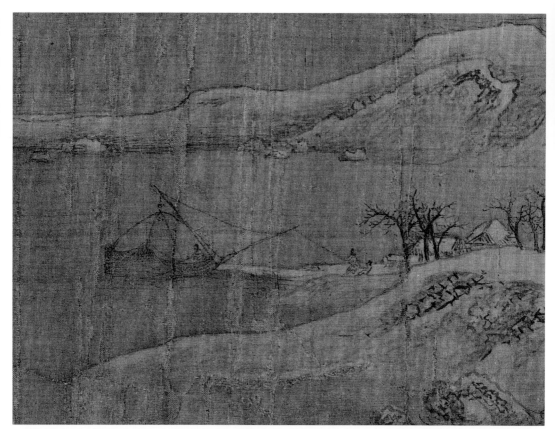

北宋·赵佶 雪江归棹图 故宫博物院藏

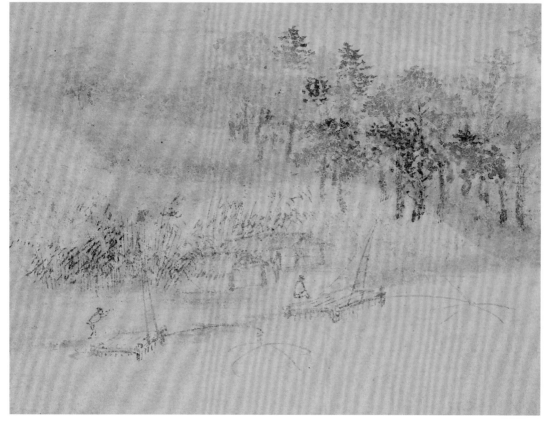

南宋·米友仁、司马槐 山水合卷 私人藏

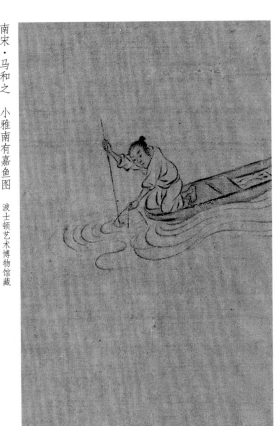

南宋·马和之　小雅南有嘉鱼图　波士顿艺术博物馆藏

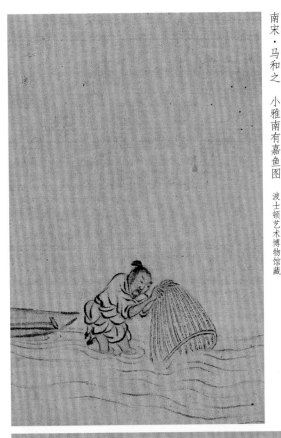

南宋·马和之　小雅南有嘉鱼图　波士顿艺术博物馆藏

南宋·马和之（传）豳风图　故宫博物院藏

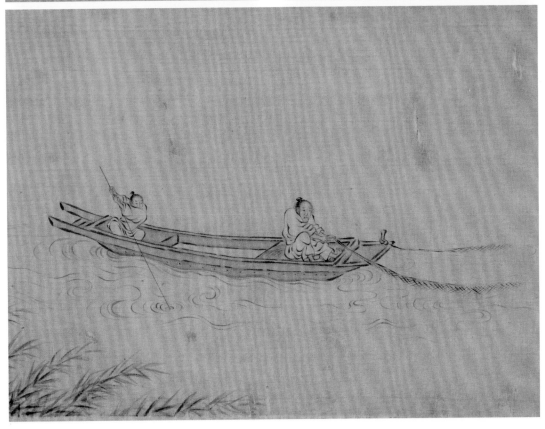

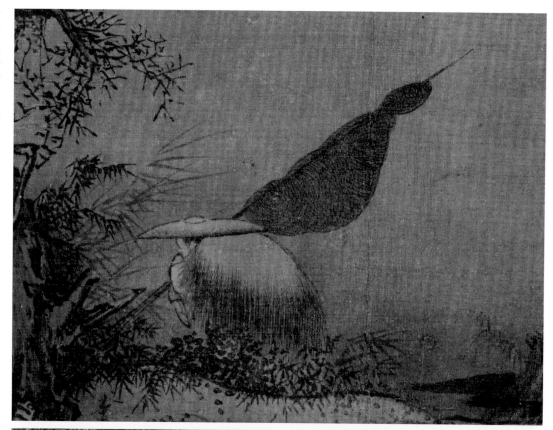

南宋·梁楷（传）戴雪归渔图　佛利尔美术馆藏

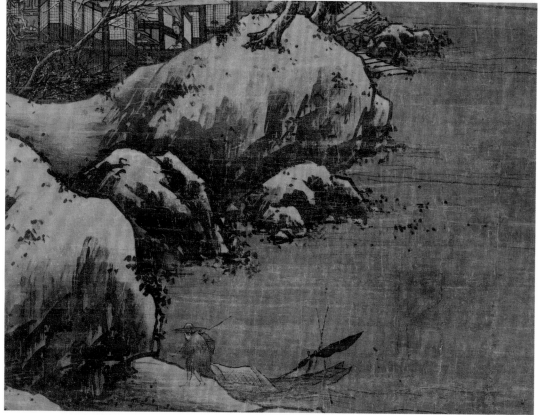

南宋·马远（传）雪景图　台北故宫博物院藏

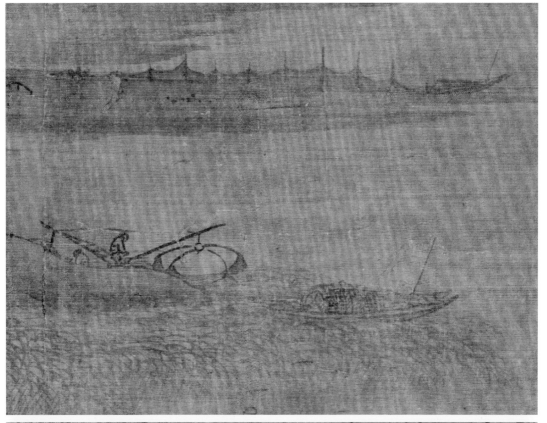

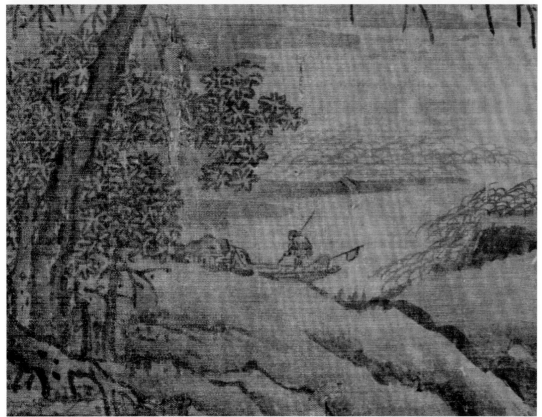

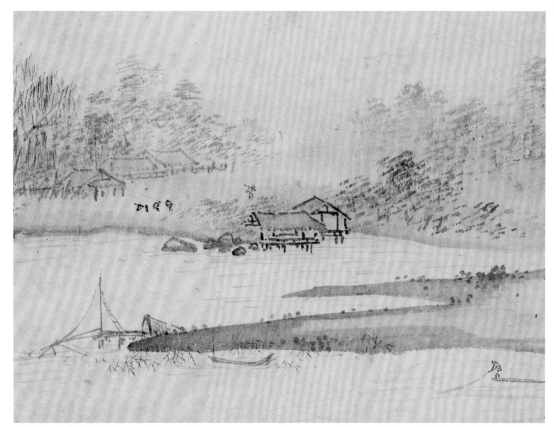

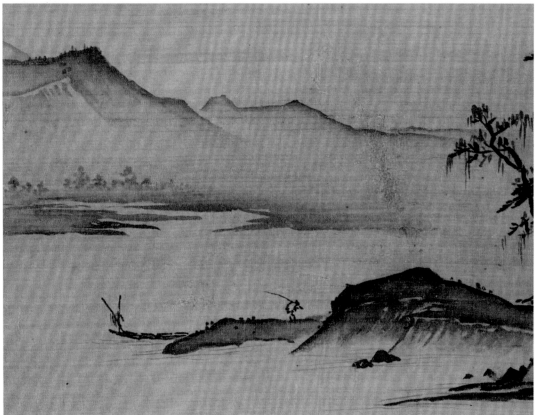

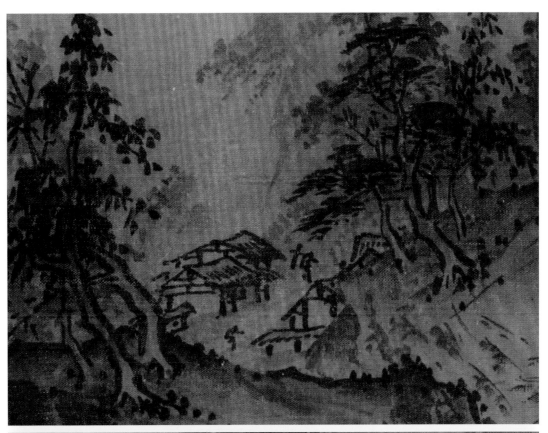

南宋·夏圭 山市晴岚图 纽约大都会艺术博物馆藏

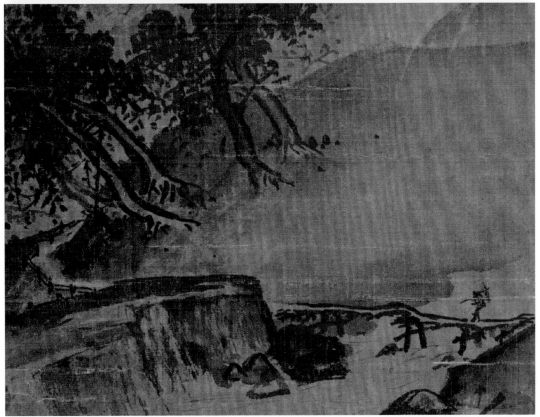

南宋·夏圭（传） 山水图 东京国立博物馆藏

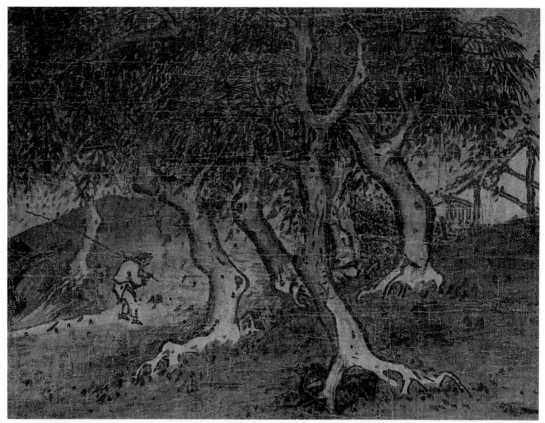

南宋·夏圭　雨余烟树图　波士顿艺术博物馆藏

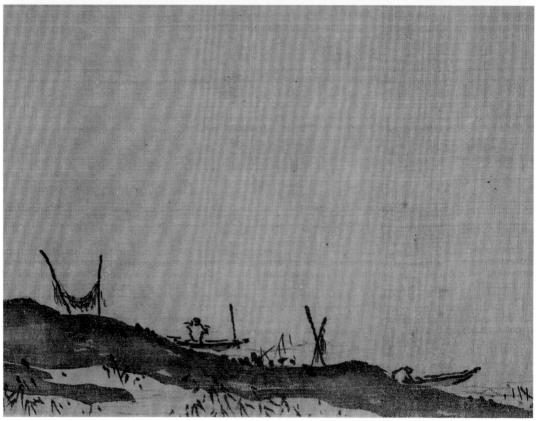

南宋·夏圭（传）山水十二景图　纳尔逊—阿特金斯艺术博物馆藏

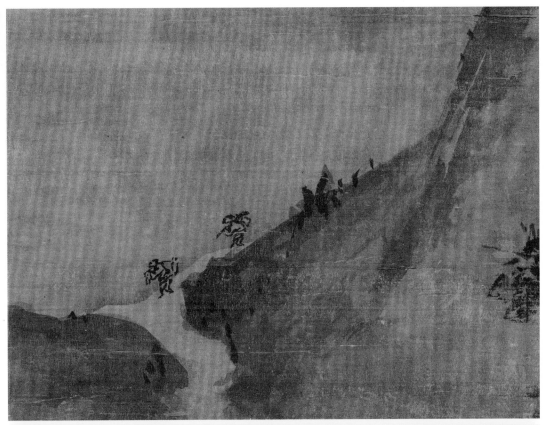

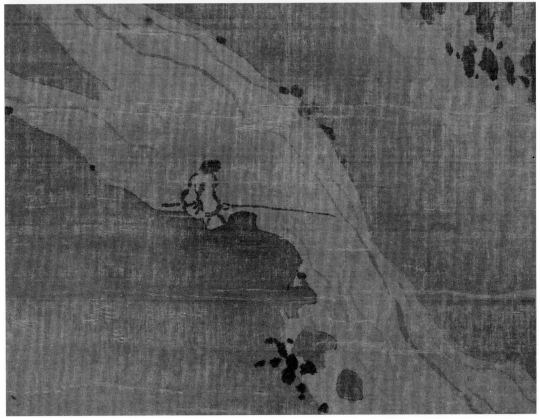

元·高然晖　放犊图　东京国立博物馆藏

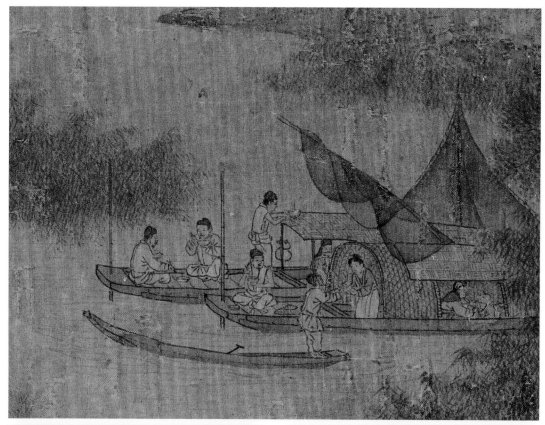

南宋·佚名 渔乐图 故宫博物院藏

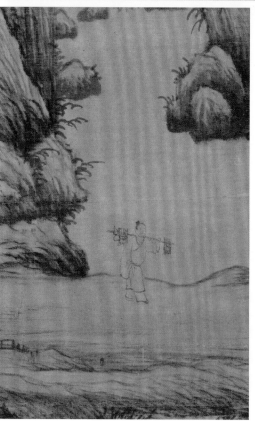

元·陈汝言 罗浮山樵图 克利夫兰艺术博物馆藏

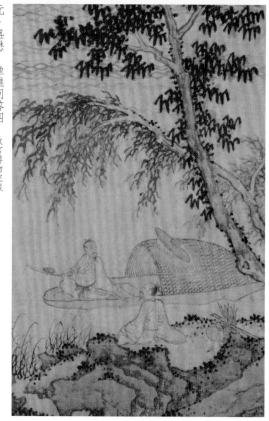

元·盛懋 渔樵问答图 故宫博物院藏

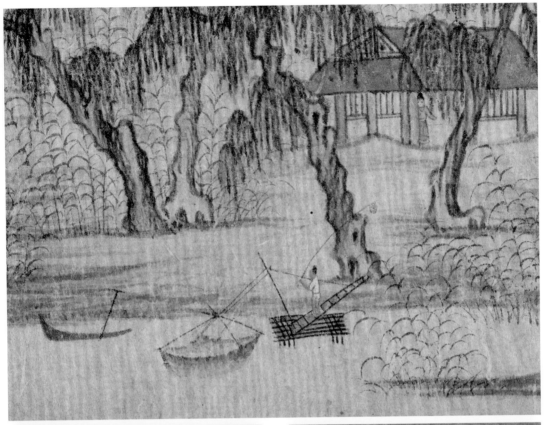

元·赵孟頫　鹊华秋色图　台北故宫博物院藏

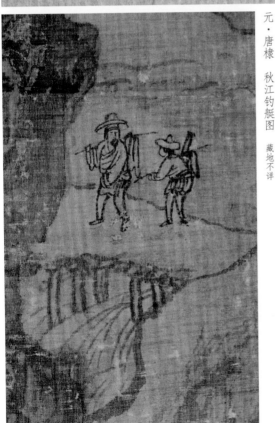

元·唐棣　秋江钓艇图　藏地不详

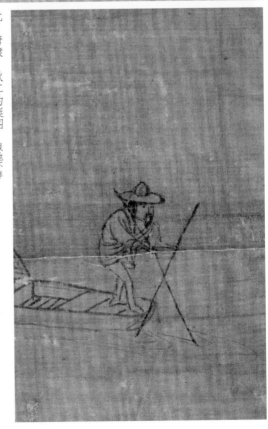

元·唐棣　秋江钓艇图　藏地不详

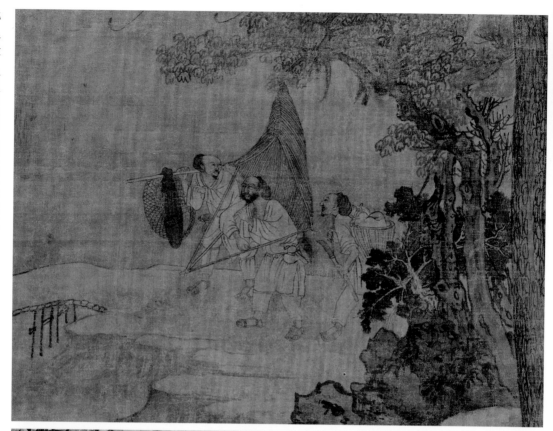

元·唐棣　松溪归渔图　纽约大都会艺术博物馆藏

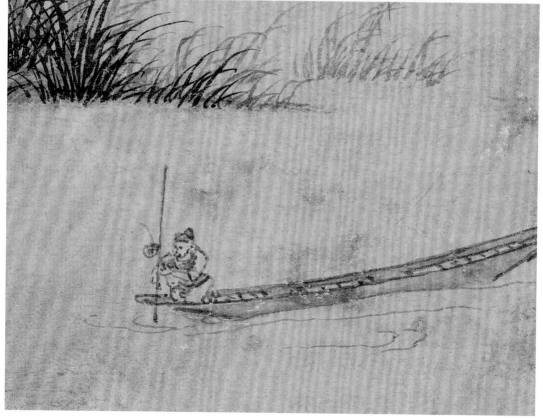

元·吴镇　洞庭渔隐图　台北故宫博物院藏

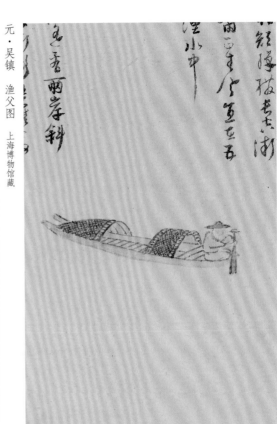

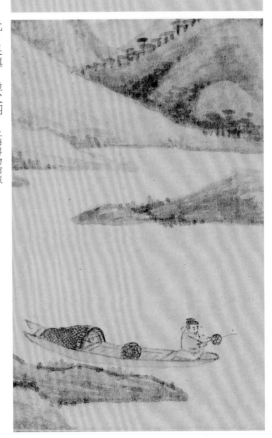

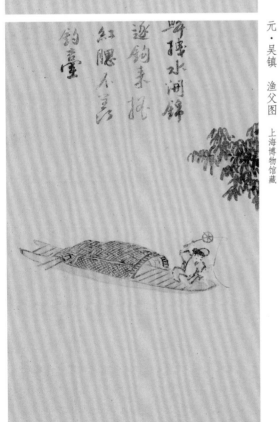

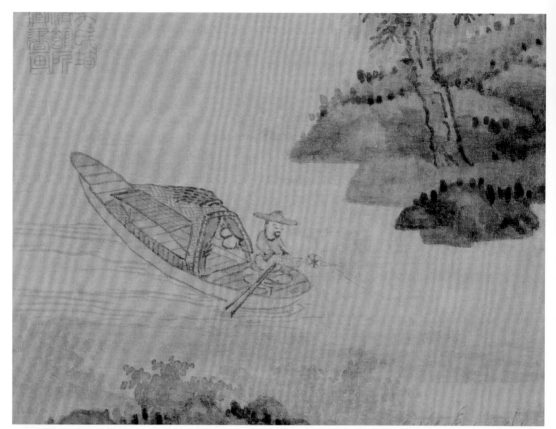

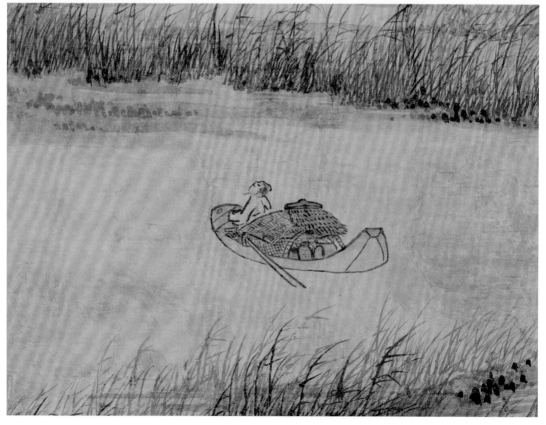

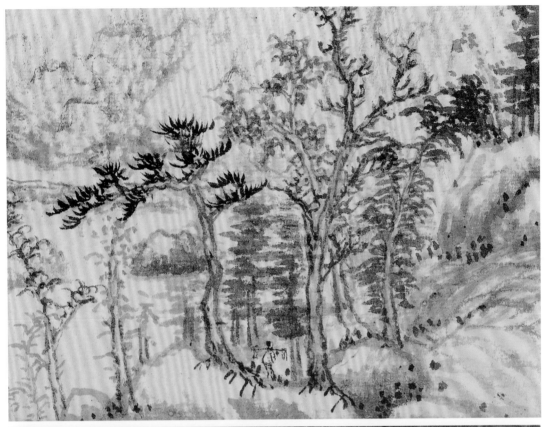

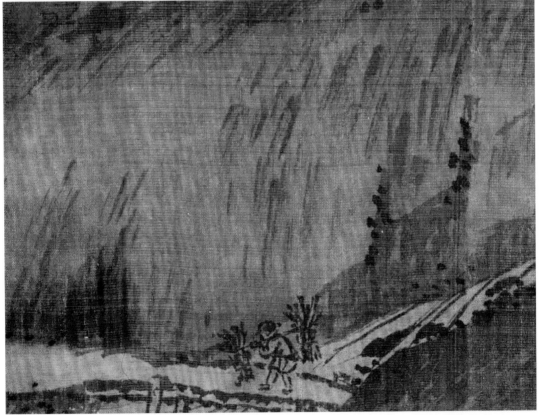

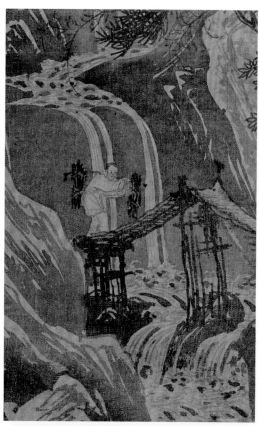

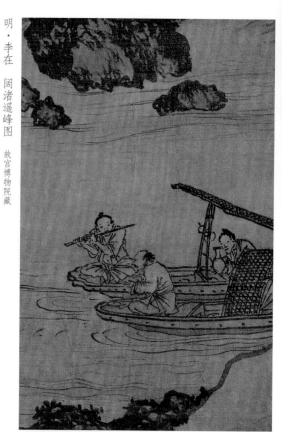

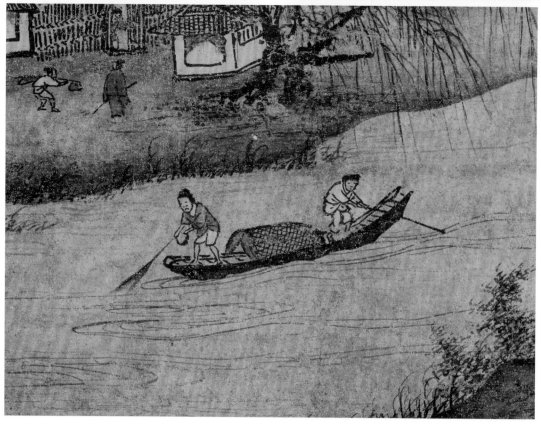

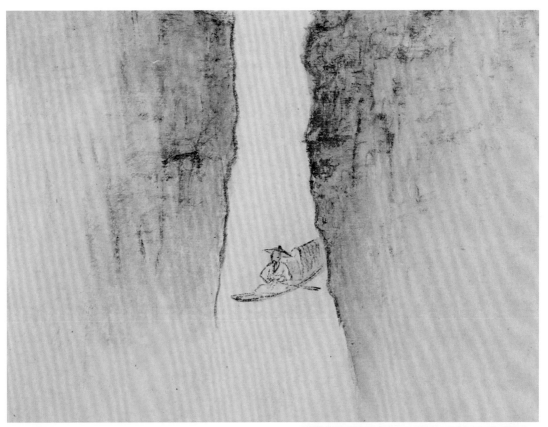

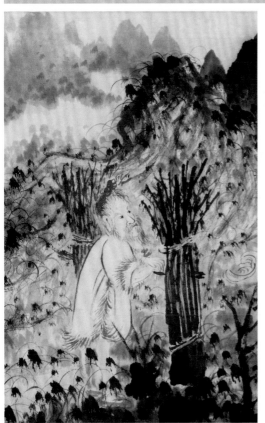

清·石涛 山水人物图 故宫博物院藏

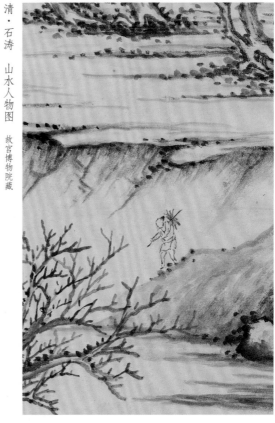

清·翁嵩年 山水图 故宫博物院藏

第四节　农牧

桑野就耕父，荷锄随牧童。

唐·孟浩然

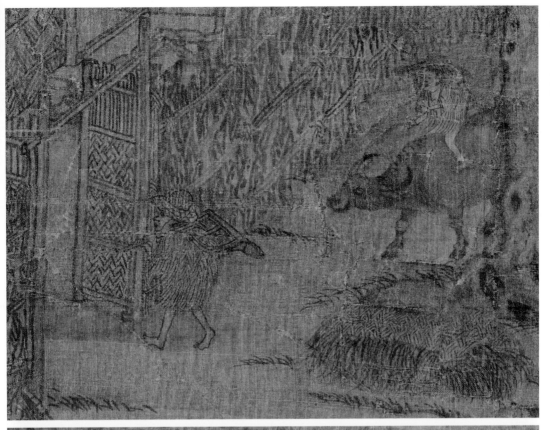

五代·董元（传）溪岸图 纽约大都会艺术博物馆藏

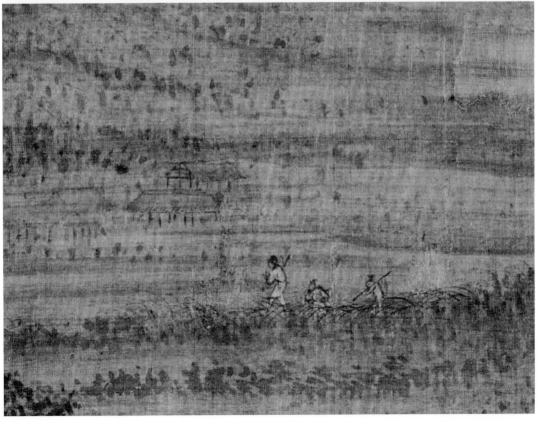

五代·董元（传）夏山图 上海博物馆藏

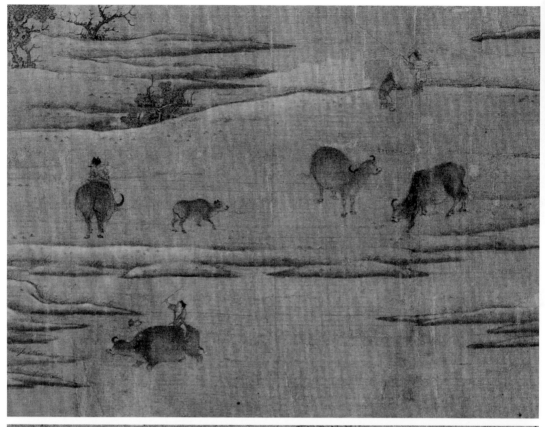

北宋·祁序　江山放牧图　故宫博物院藏

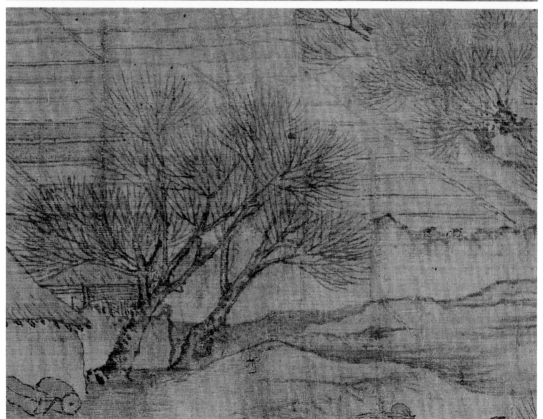

北宋·张择端　清明上河图　故宫博物院藏

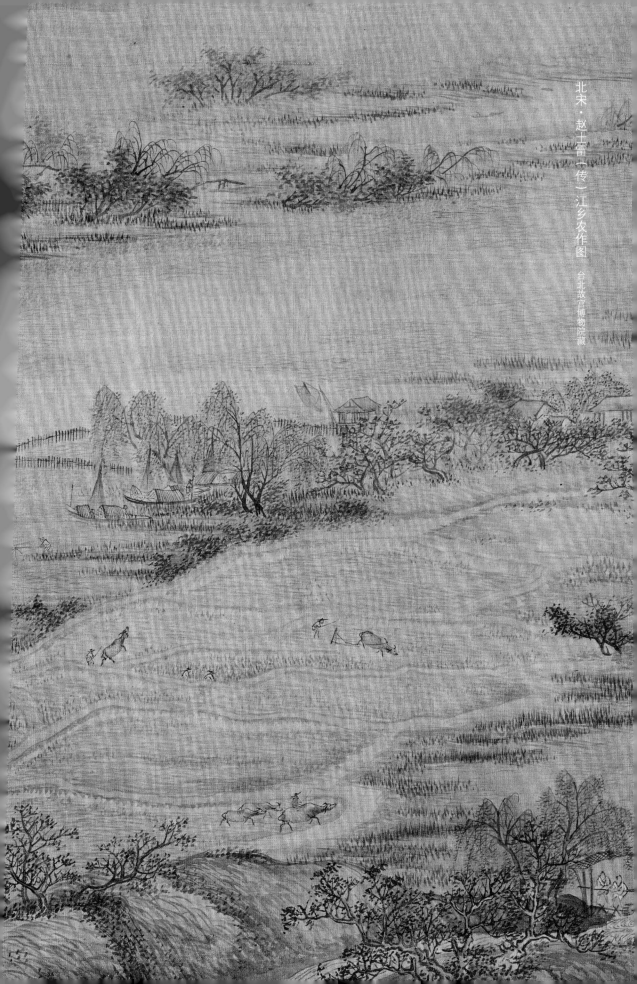

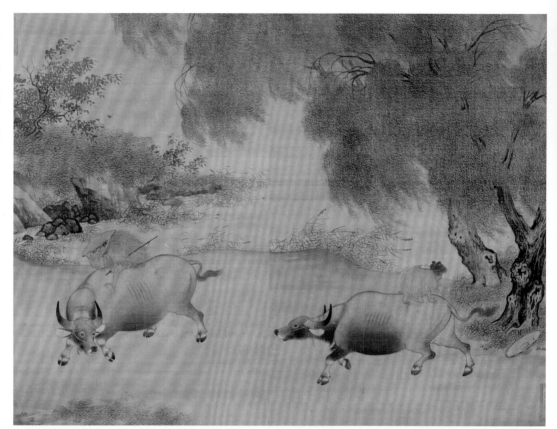

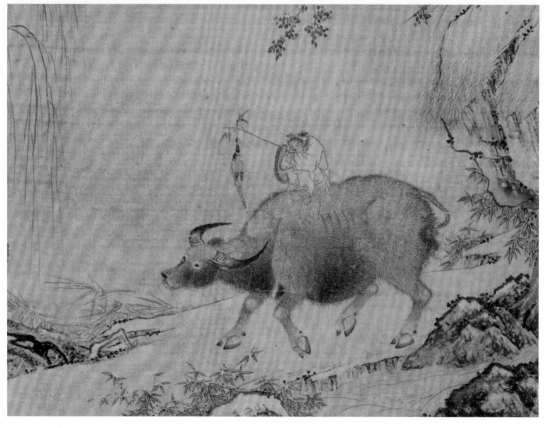

南宋·佚名　雪溪归牧图　佛利尔美术馆藏

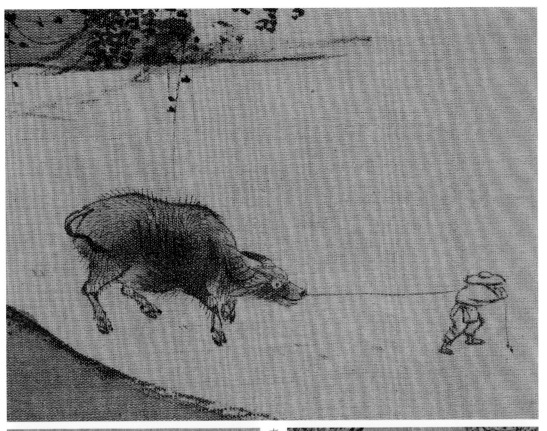

南宋·夏圭 雪溪放牧图 故宫博物院藏

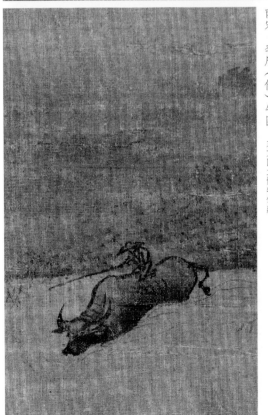

南宋·李唐（传）牛图 东京国立博物馆藏

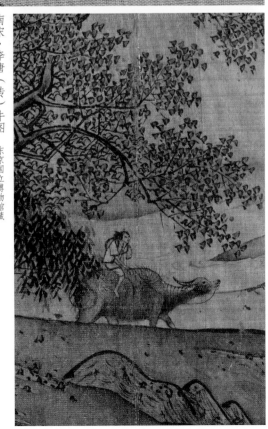

南宋·阎次平（传）江堤放牧图 克利夫兰艺术博物馆藏

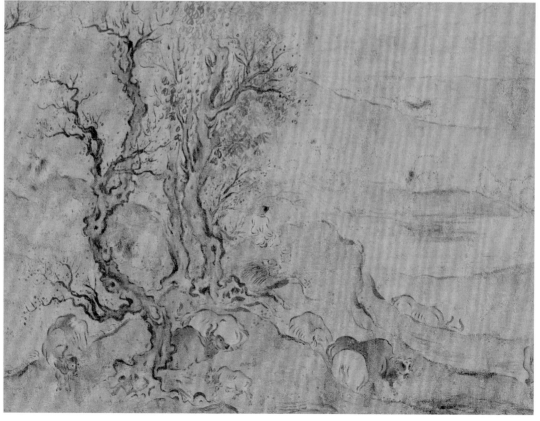

南宋·马和之　豳风图　故宫博物院藏

南宋·马和之　小雅鸿雁之什图　纽约大都会艺术博物馆藏

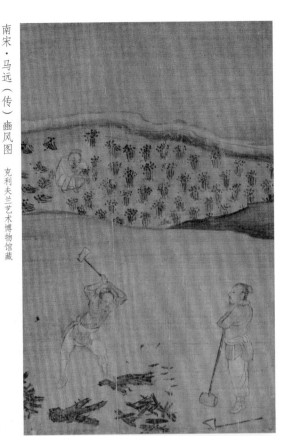

南宋·马远（传）豳风图　克利夫兰艺术博物馆藏

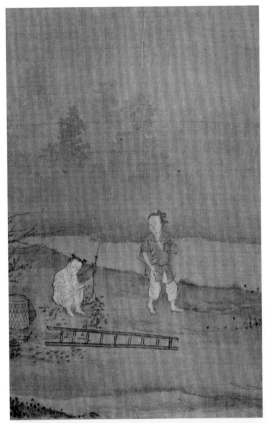

南宋·马远（传）豳风图　克利夫兰艺术博物馆藏

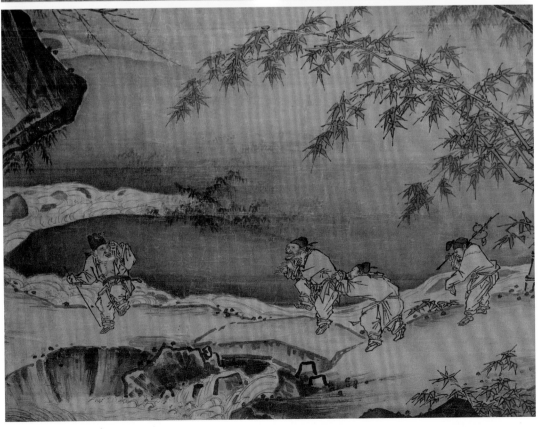

南宋·马远　踏歌图　故宫博物院藏

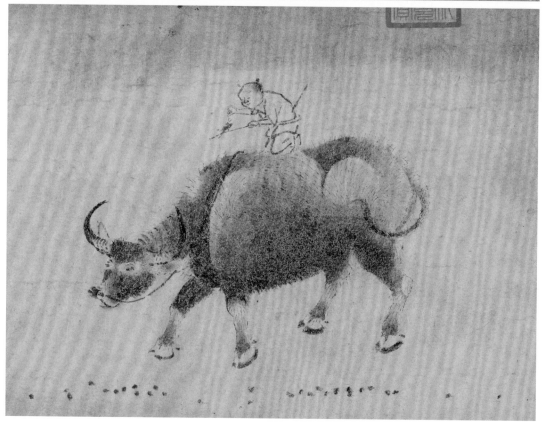

南宋·毛益　牧牛图　西雅图艺术博物馆藏

南宋·毛益　牧牛图　故宫博物院藏

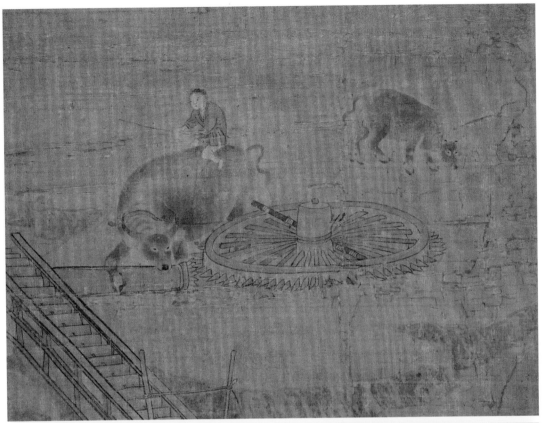

南宋·李嵩（传）龙骨车图 东京国立博物馆藏

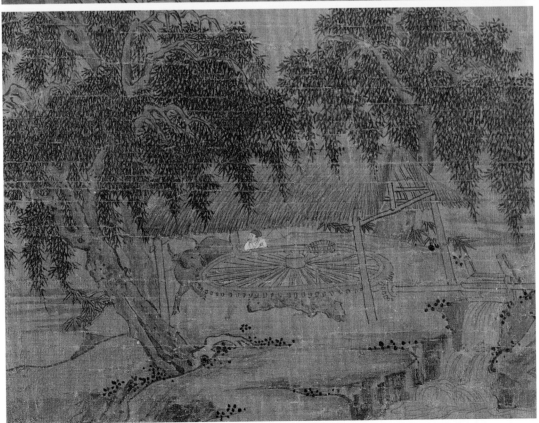

南宋·佚名 柳荫云碓图 故宫博物院藏

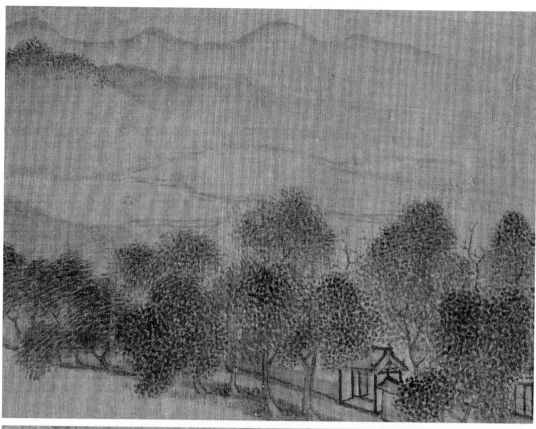

南宋·陈清波　湖山清晓图　故宫博物院藏

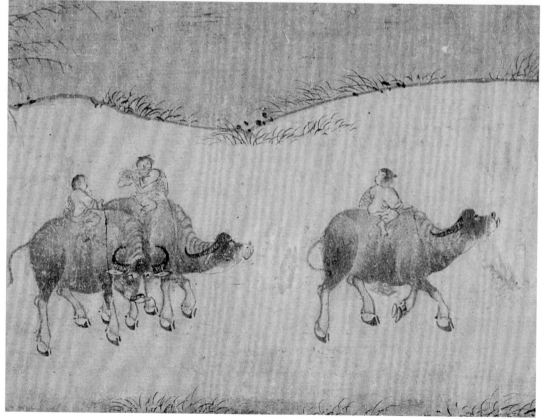

南宋·佚名　散牧图　大阪市立美术馆藏

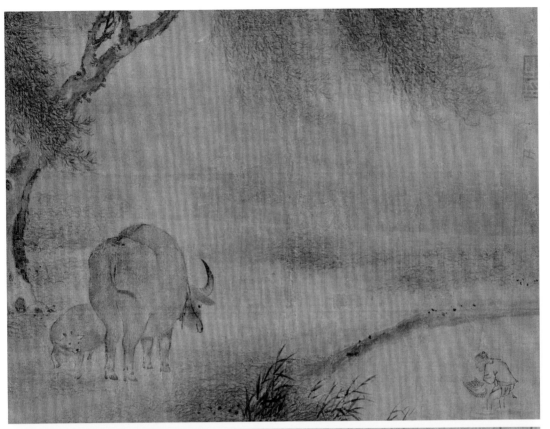

南宋·佚名　柳下双牛图　上海博物馆藏

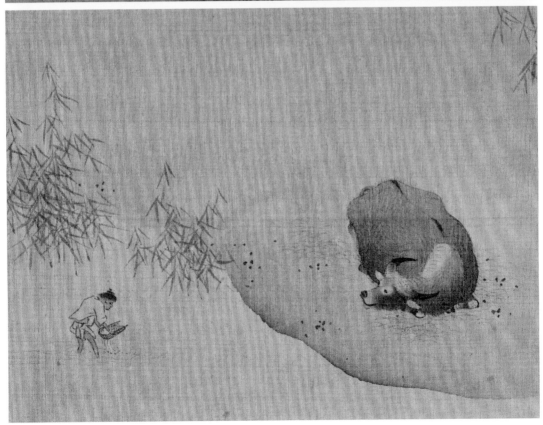

南宋·佚名　牧牛图　故宫博物院藏

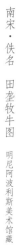

南宋·佚名　丝纶图　故宫博物院藏

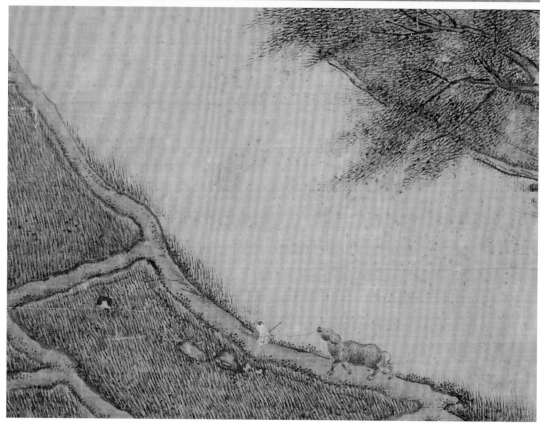

南宋·佚名　田垄牧牛图　明尼阿波利斯美术馆藏

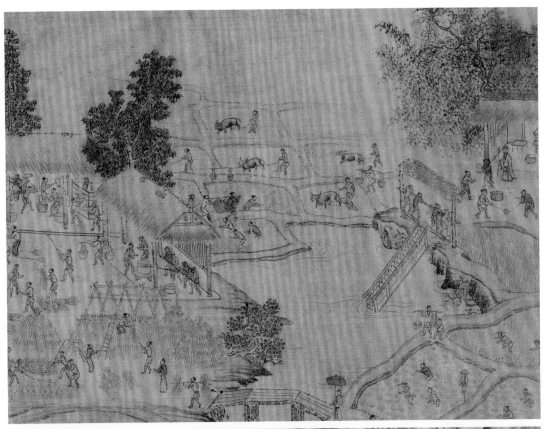

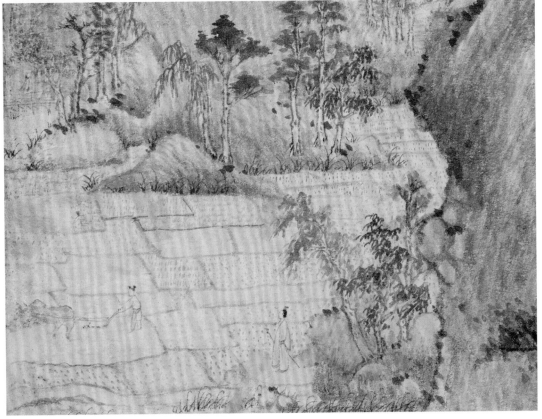

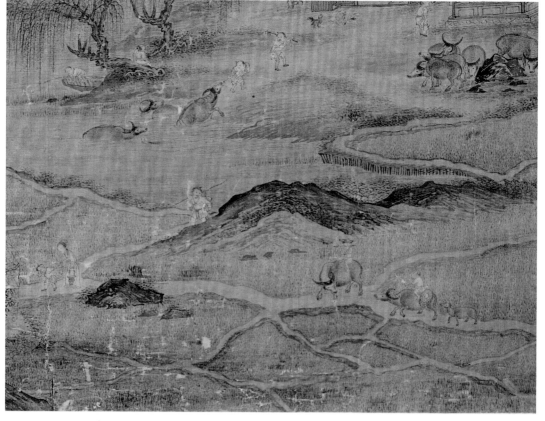

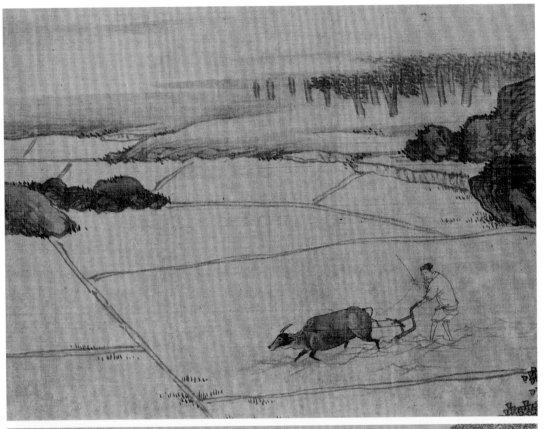

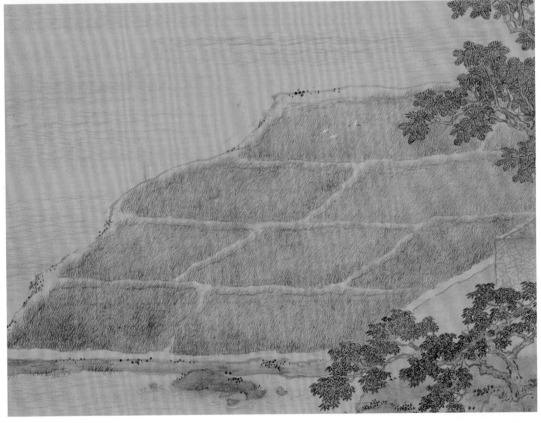

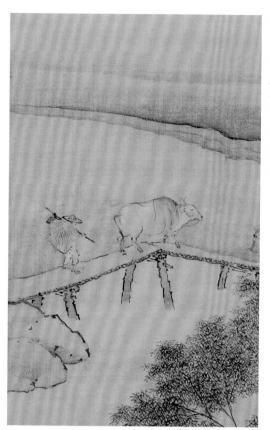

清·萧晨　江田种秫图　故宫博物院藏

清·石涛　桃源图　佛利尔美术馆藏

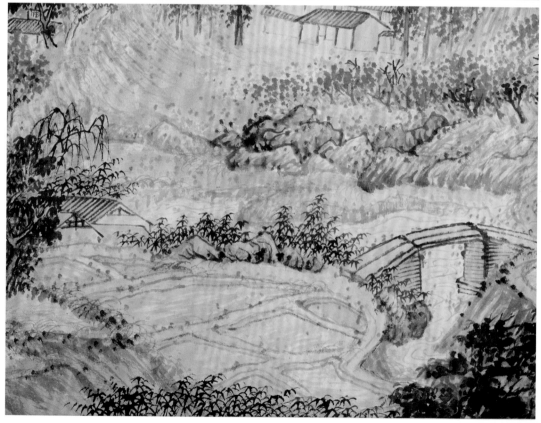

清·石涛　游张公洞图　纽约大都会艺术博物馆藏

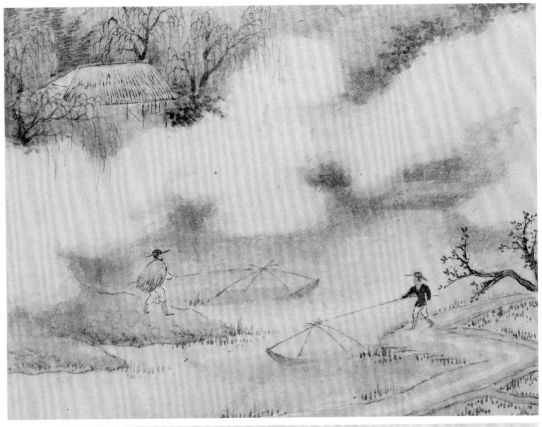

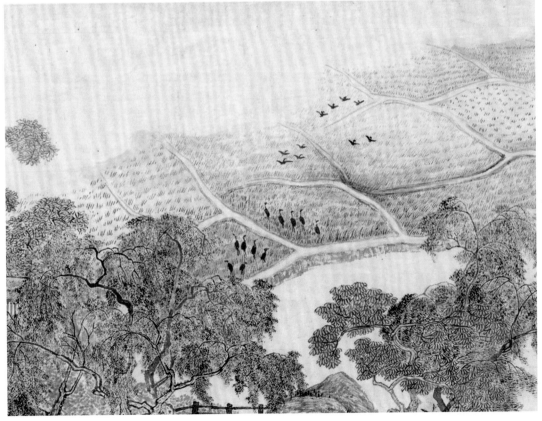

第五节 山禽

旧时王谢堂前燕，飞入寻常百姓家。

唐·刘禹锡

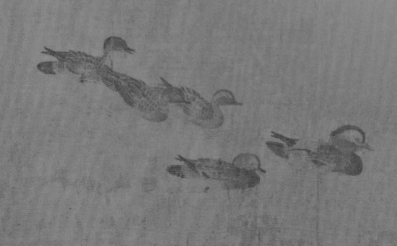

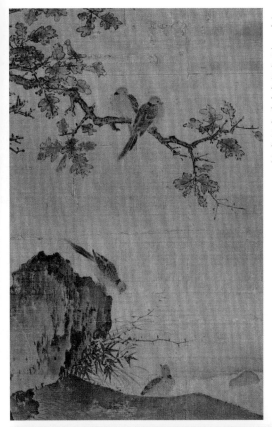

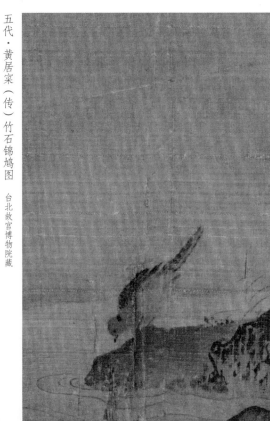

五代·黄居寀（传）竹石锦鸠图　台北故宫博物院藏

五代·黄居寀（传）竹石锦鸠图　台北故宫博物院藏

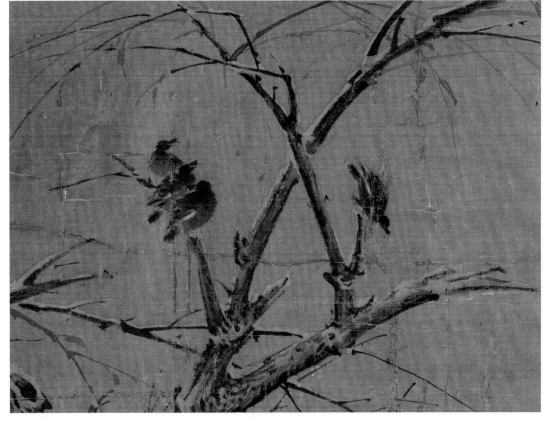

五代·黄居寀（传）雪竹文禽图　台北故宫博物院藏

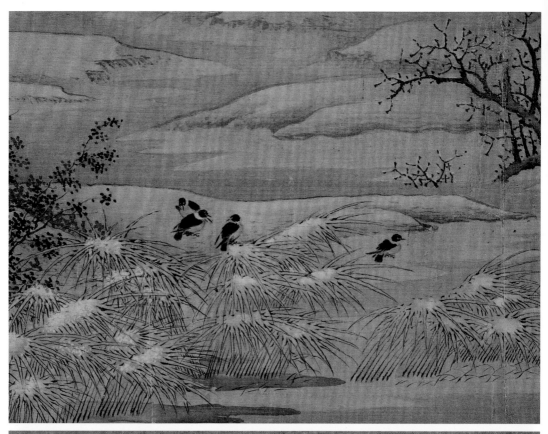

北宋·李成（传）寒鸦图　辽宁省博物馆藏

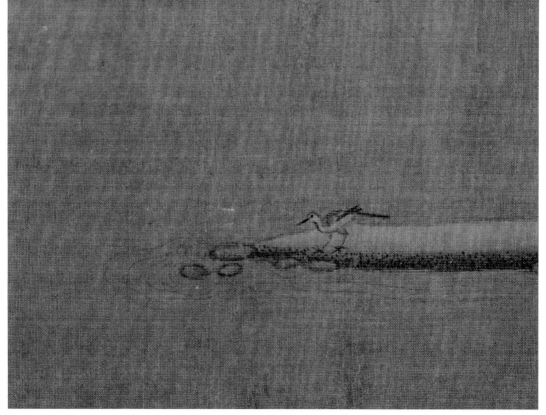

北宋·梁师闵　芦汀密雪图　故宫博物院藏

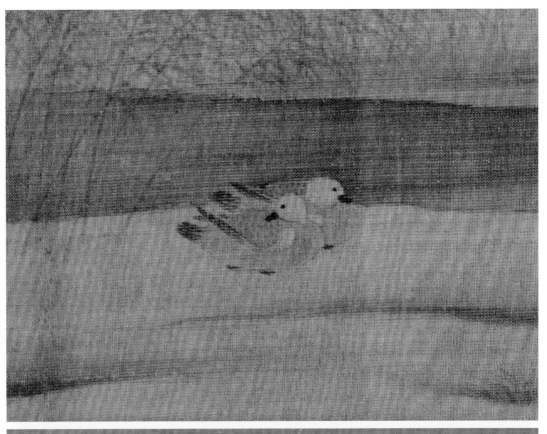

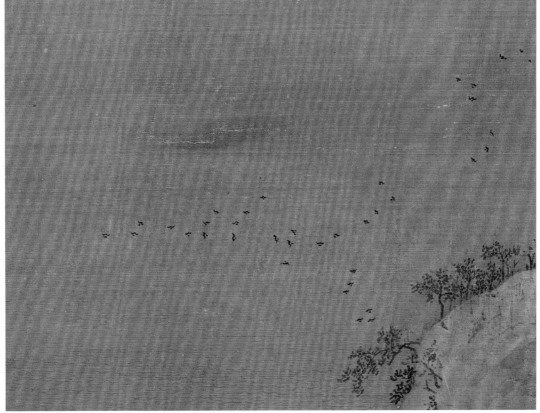

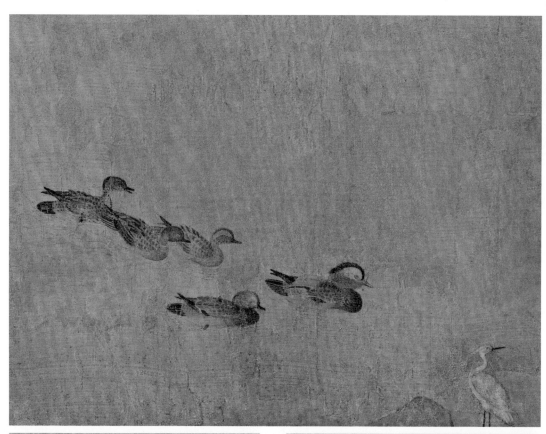

北宋·赵士雷　湘乡小景图　故宫博物院藏

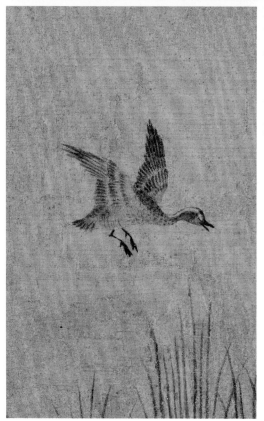

北宋·赵士雷　湘乡小景图　故宫博物院藏

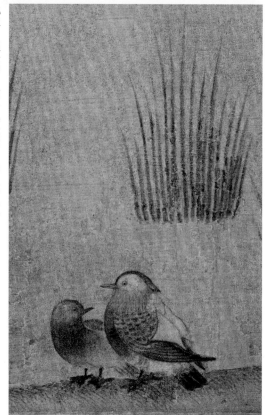

北宋·赵士雷　湘乡小景图　故宫博物院藏

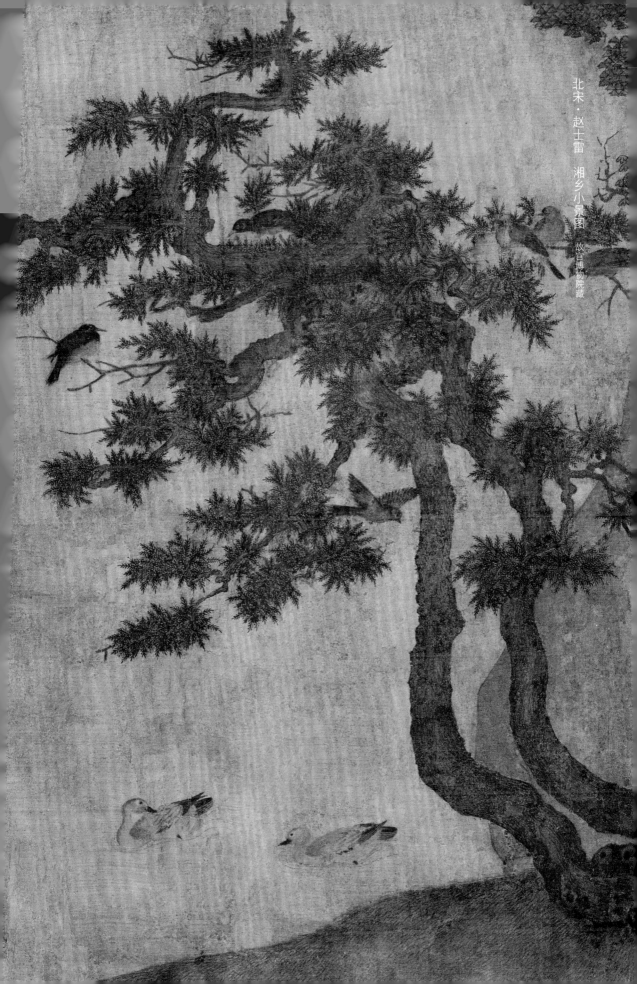

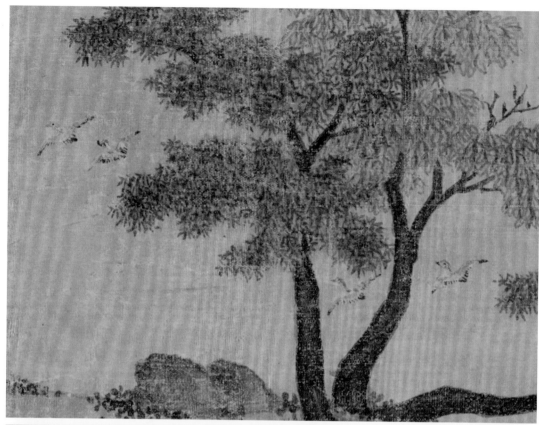

北宋・赵令穰　湖庄清夏图　波士顿艺术博物馆藏

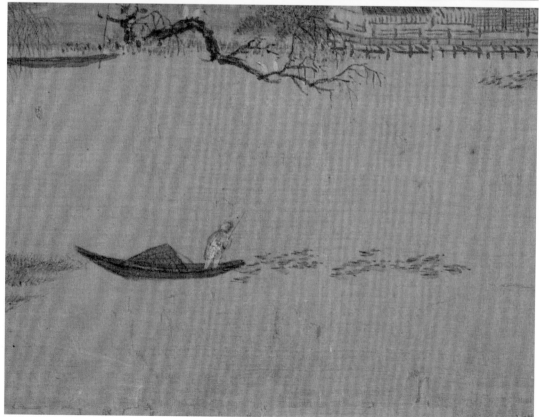

北宋・惠崇（传）溪山春晓图　故宫博物院藏

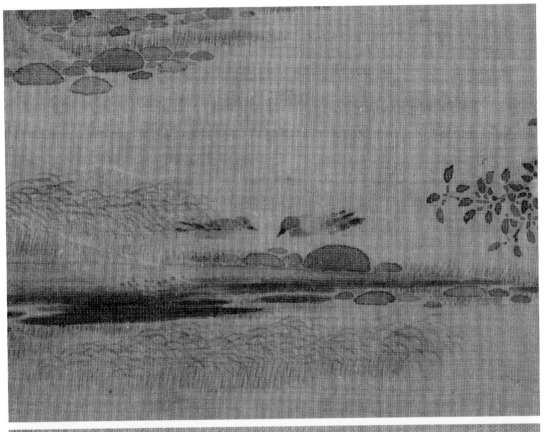

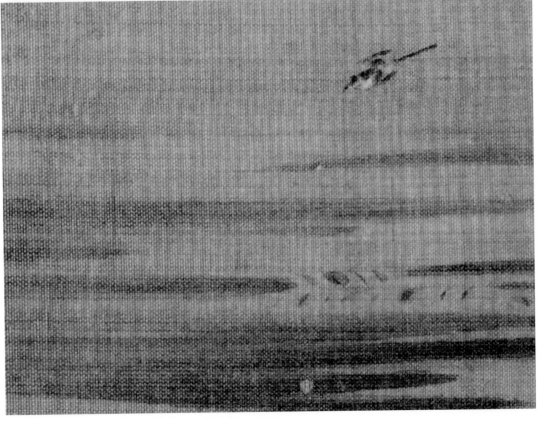

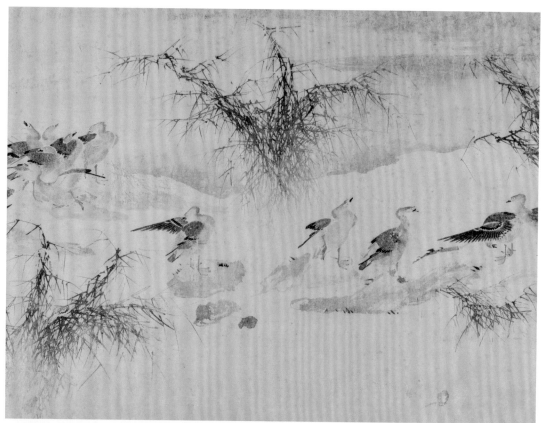

北宋·马贲（传） 百雁图　火奴鲁鲁艺术学院博物馆藏

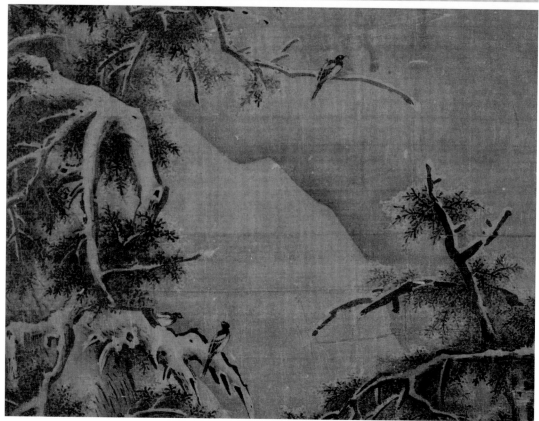

金·高焘　寒林聚禽图　克利夫兰艺术博物馆藏

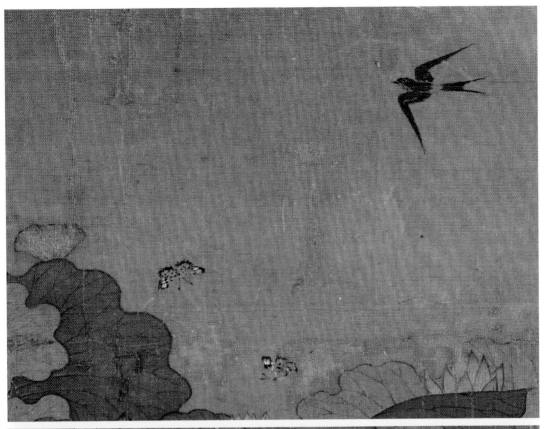

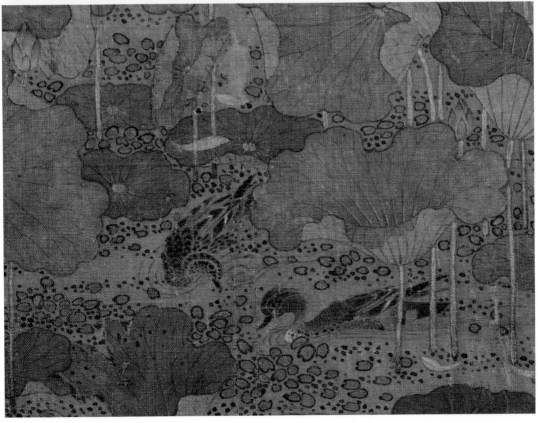

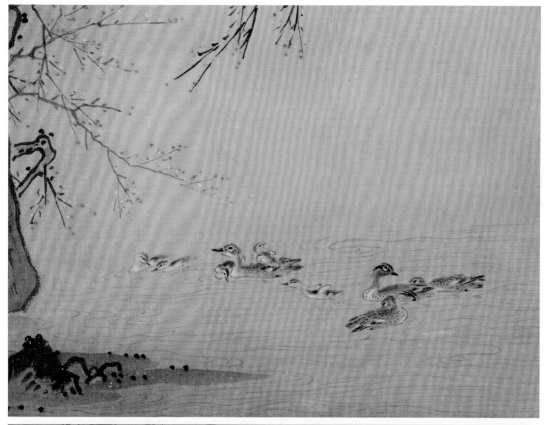

南宋·马远　梅石溪凫图　故宫博物院藏

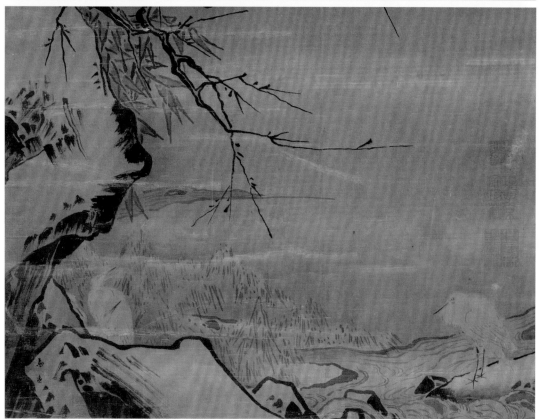

南宋·马远　雪滩双鹭图　台北故宫博物院藏

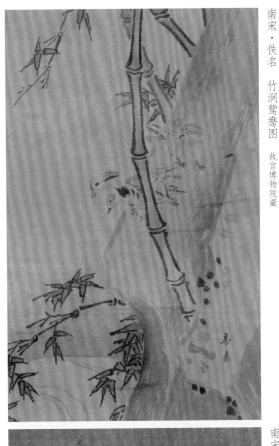

南宋·佚名 竹涧鸳鸯图 故宫博物院藏

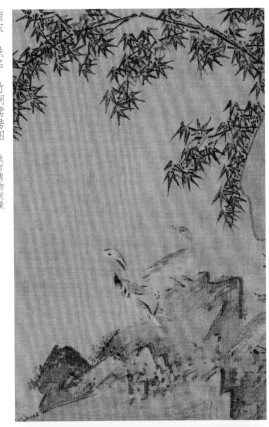

南宋·马远（传） 竹溪鸳鸯图 克利夫兰艺术博物馆藏

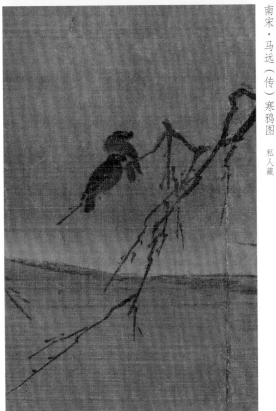

南宋·马远（传） 寒鸦图 私人藏

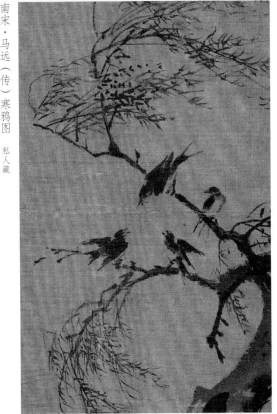

南宋·毛益（传） 柳燕图 佛利尔美术馆藏

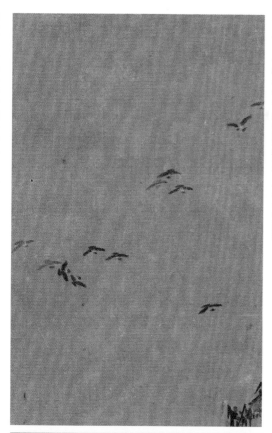

南宋・马远（传）寒香诗思图　台北故宫博物院藏

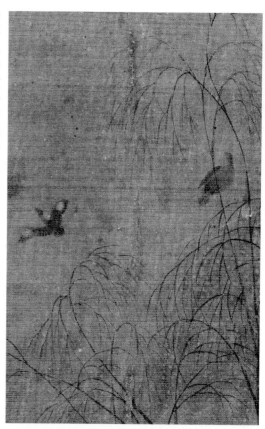

南宋・马麟（传）柳溪鸳鸯图　故宫博物院藏

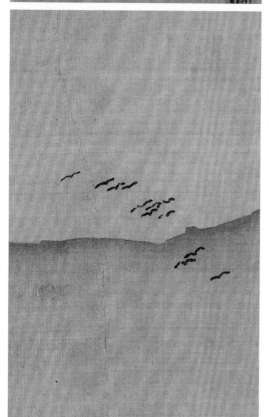

南宋・夏圭　山水十二景图　纳尔逊—阿特金斯艺术博物馆藏

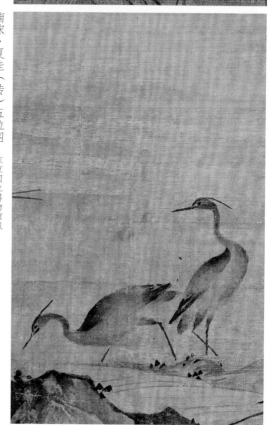

南宋・夏圭（传）五位图　东京国立博物馆藏

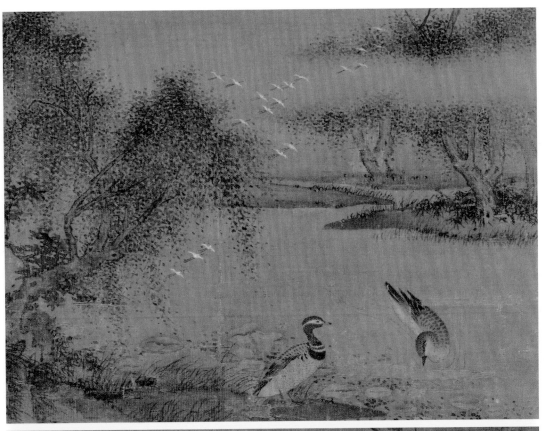

南宋·佚名 荷塘鹨鸻图 故宫博物院藏

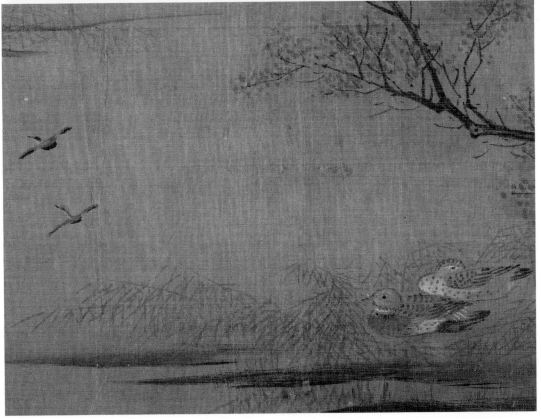

南宋·梁楷（传）芙蓉水鸟图 台北故宫博物院藏

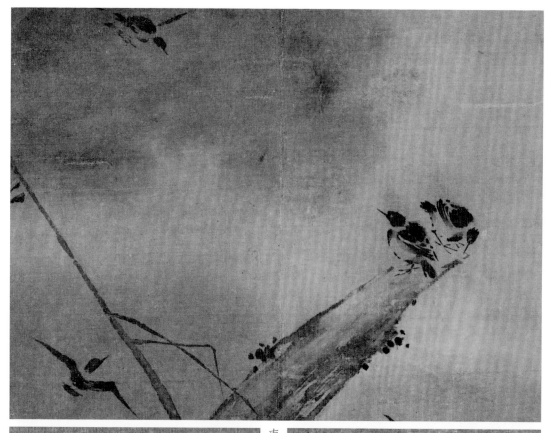

南宋·梁楷　疏柳寒鸦图　故宫博物院藏

南宋·梁楷（传）秋芦飞鹜图　克利夫兰艺术博物馆藏

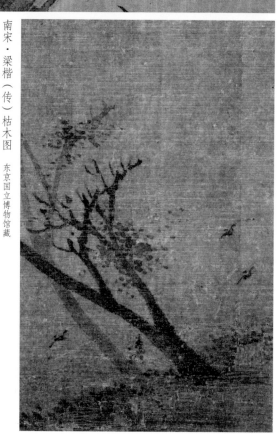

南宋·梁楷（传）枯木图　东京国立博物馆藏

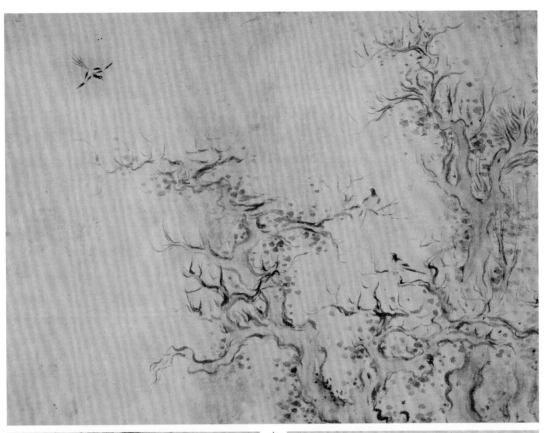

南宋·马和之　陈风图　大英博物馆藏

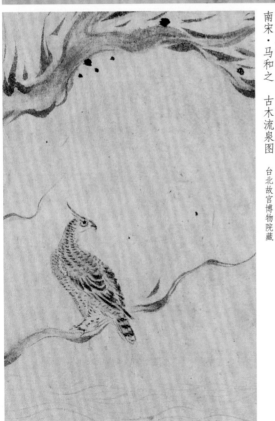

南宋·马和之　古木流泉图　台北故宫博物院藏

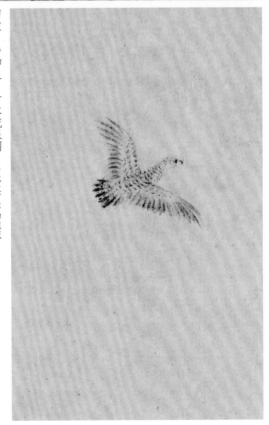

南宋·马和之　古木流泉图　台北故宫博物院藏

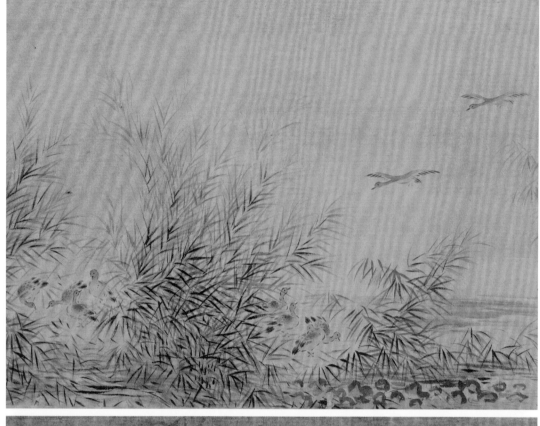

南宋·马和之　小雅鸿雁之什图　纽约大都会艺术博物馆藏

南宋·王洪　平沙落雁图　普林斯顿大学艺术博物馆藏

南宋·米友仁、司马槐 山水合卷 私人藏

南宋·牧溪 平沙落雁图 出光美术馆藏

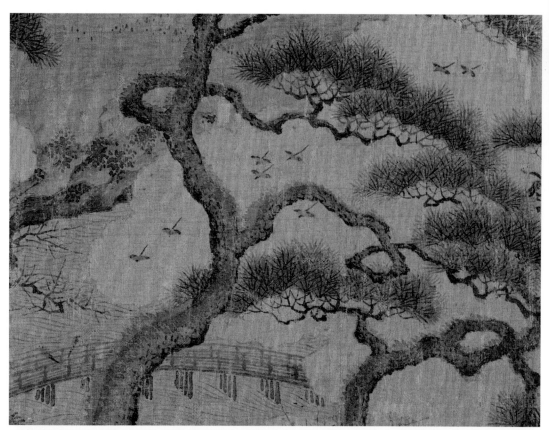

南宋·赵伯骕　万松金阙图　故宫博物院藏

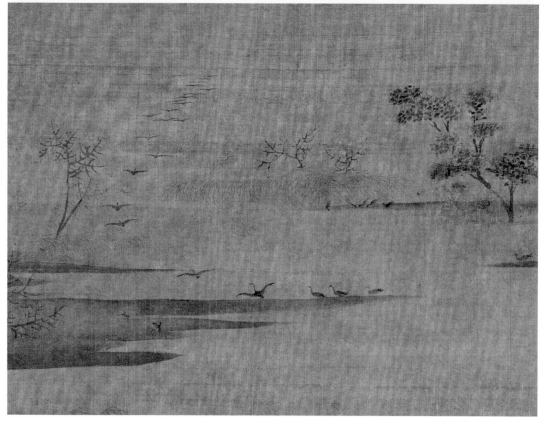

南宋·佚名　寒汀落雁图　故宫博物院藏

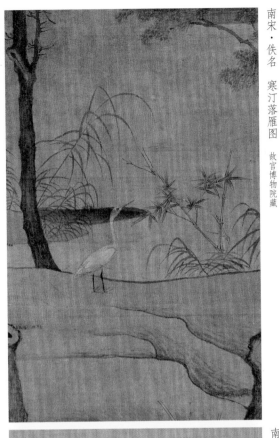

南宋·佚名 寒汀落雁图 故宫博物院藏

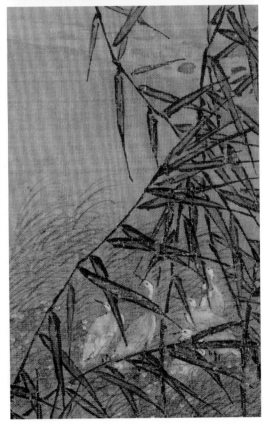

南宋·佚名 高士观水图 圣路易斯艺术博物馆藏

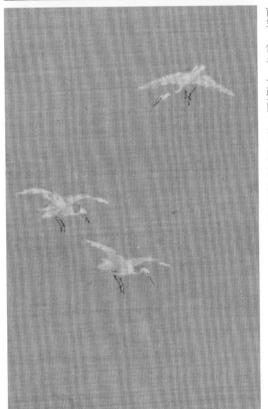

南宋·佚名 芦鹭图 纽约大都会艺术博物馆藏

南宋·佚名 芦鹭图 纽约大都会艺术博物馆藏

南宋·佚名　竹涧鸳鸯图　故宫博物院藏

南宋·佚名　山楼来凤图　上海博物馆藏

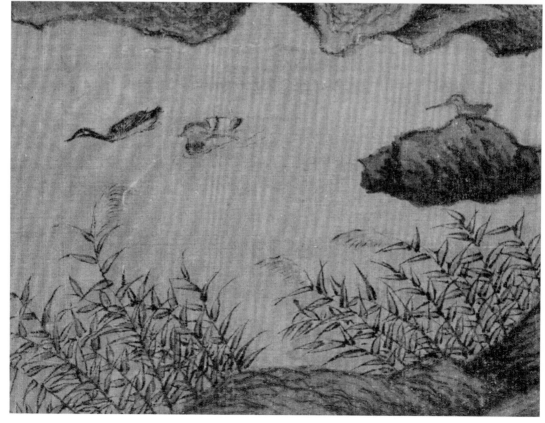

元·王蒙（传）关山萧寺图　故宫博物院藏

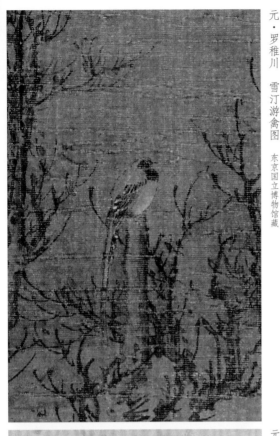

元·罗稚川　雪汀游禽图　东京国立博物馆藏

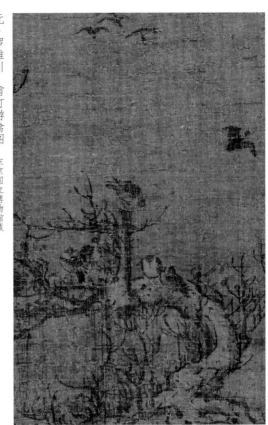

元·罗稚川　雪汀游禽图　东京国立博物馆藏

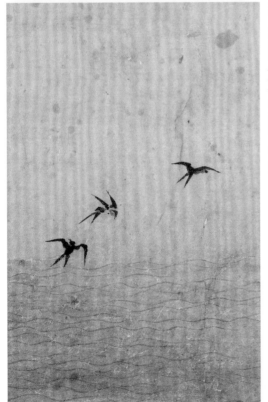

元·高然晖（传）朝山图　私人藏

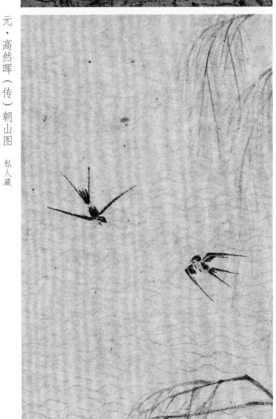

元·盛懋（传）春塘禽乐图　台北故宫博物院藏

第六节　走兽

渴鹿群窥涧，惊猿独褰枝。

宋·陆游

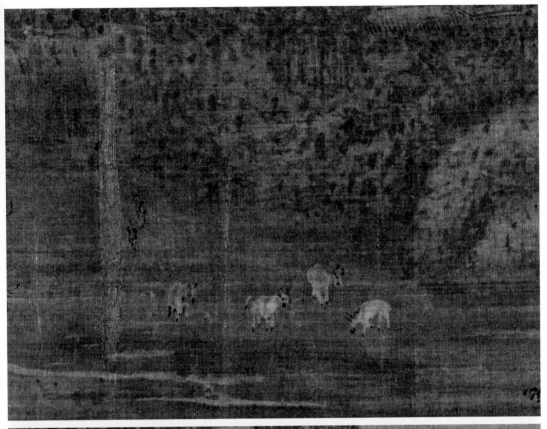

五代·董元（传）夏山图　上海博物馆藏

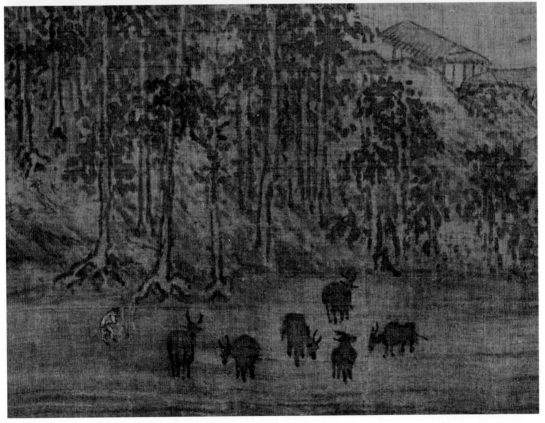

五代·董元（传）夏山图　上海博物馆藏

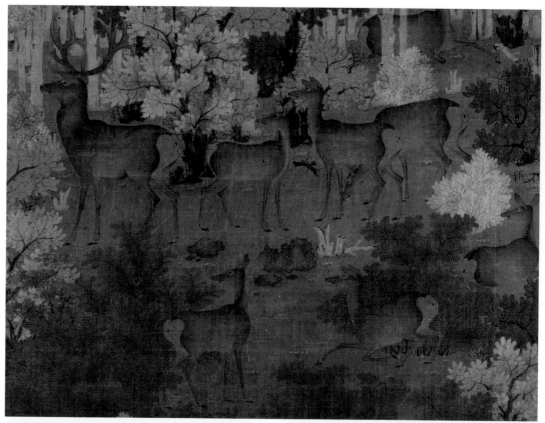

五代·佚名 丹枫呦鹿图 台北故宫博物院藏

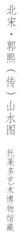

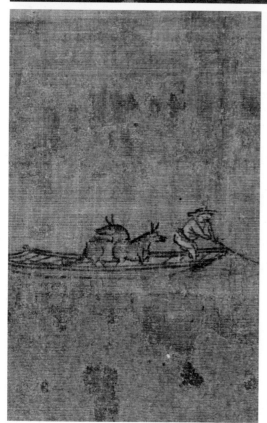

北宋·郭熙（传） 山水图 托莱多艺术博物馆藏

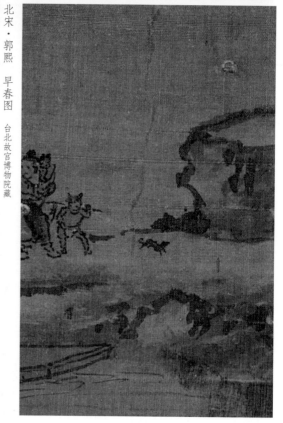

北宋·郭熙 早春图 台北故宫博物院藏

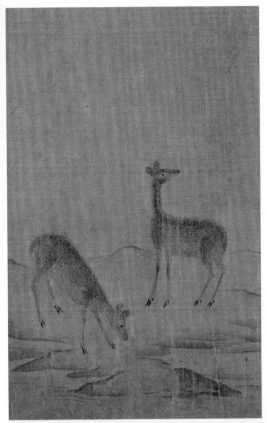

北宋·易元吉（传）山猿野麛图　龙美术馆藏

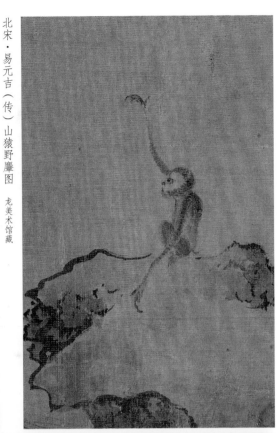

北宋·易元吉（传）山猿野麛图　龙美术馆藏

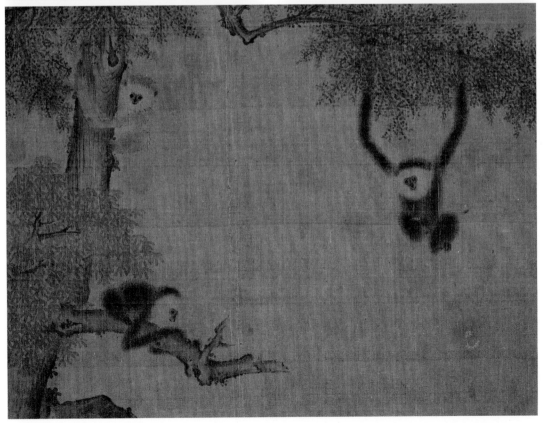

北宋·易元吉（传）乔柯猿挂图　台北故宫博物院藏

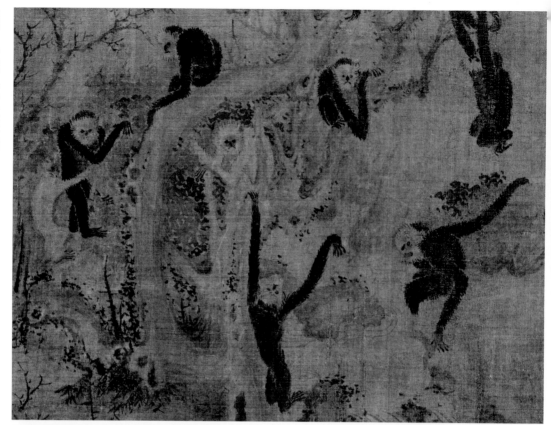

北宋・易元吉（传）聚猿图　大阪市立美术馆藏

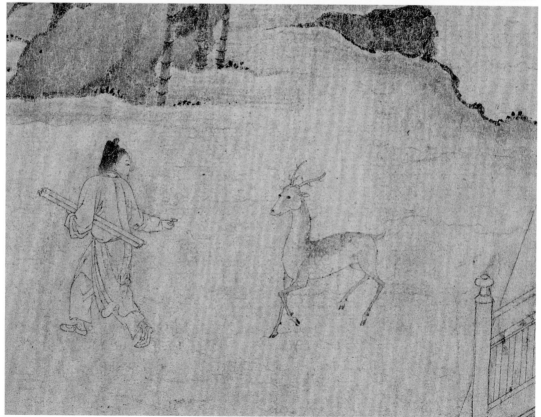

北宋・李公麟（传）商山四皓会昌九老图　辽宁省博物馆藏

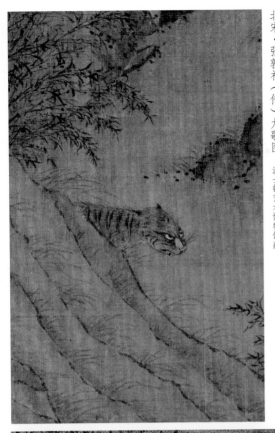

北宋·张敦礼（传）九歌图　波士顿艺术博物馆藏

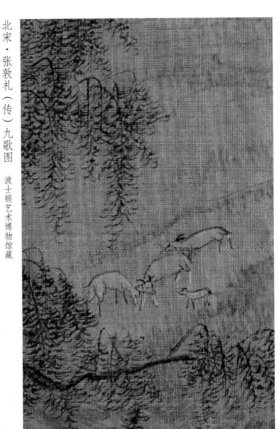

北宋·赵士雷（传）江乡农作图　台北故宫博物院藏

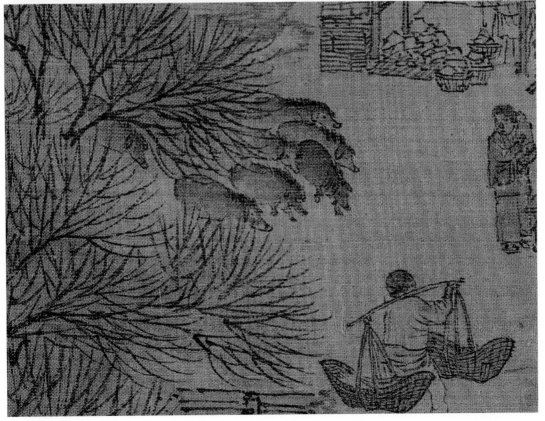

北宋·张择端　清明上河图　故宫博物院藏

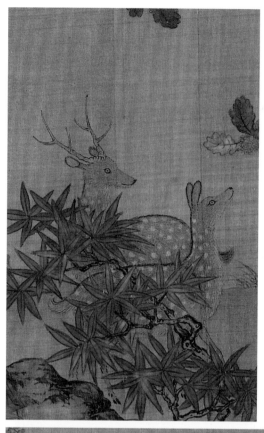

北宋·马世荣（传）仙岩猿鹿图　台北故宫博物院藏

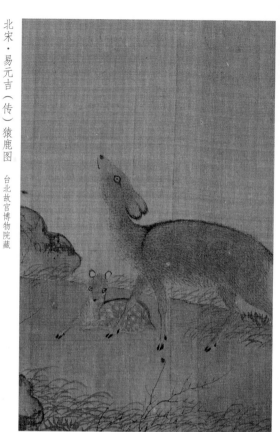

北宋·易元吉（传）猿鹿图　台北故宫博物院藏

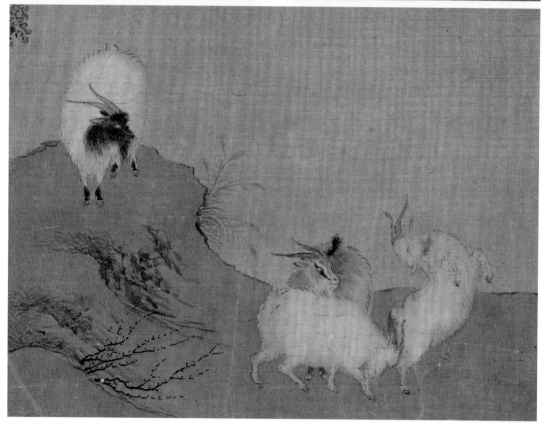

南宋·陈居中　四羊图　故宫博物院藏

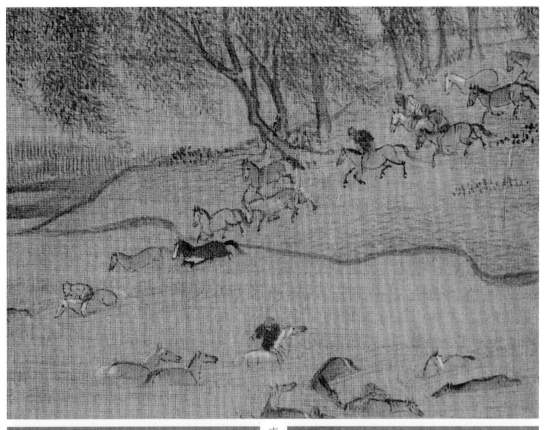

南宋·陈居中　柳塘牧马图　故宫博物院藏

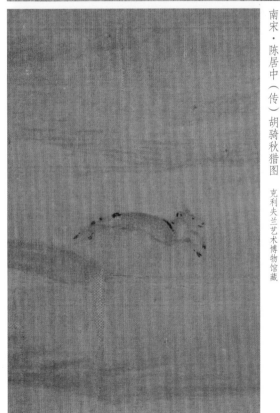

南宋·陈居中（传）胡骑秋猎图　克利夫兰艺术博物馆藏

南宋·陈居中（传）平原射鹿图　台北故宫博物院藏

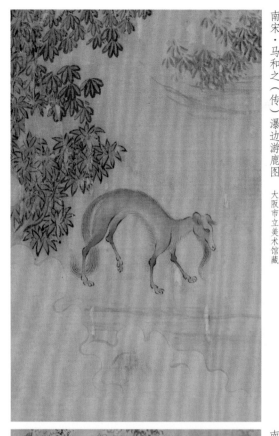

南宋·马和之　豳风图　故宫博物院藏

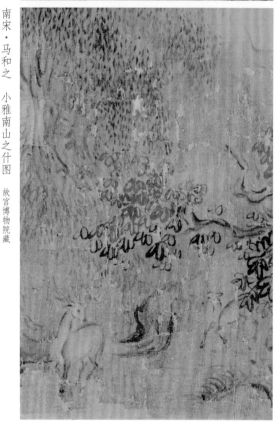

南宋·马和之（传）瀑边游鹿图　大阪市立美术馆藏

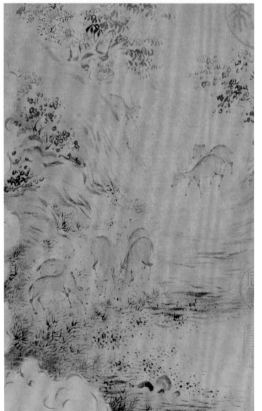

南宋·马和之　小雅鹿鸣之什图　故宫博物院藏

南宋·马和之　小雅南山之什图　故宫博物院藏

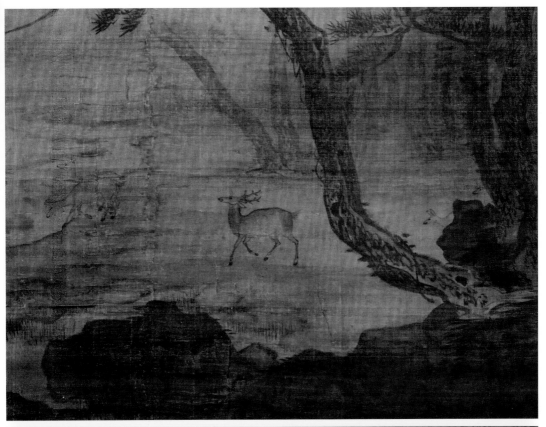

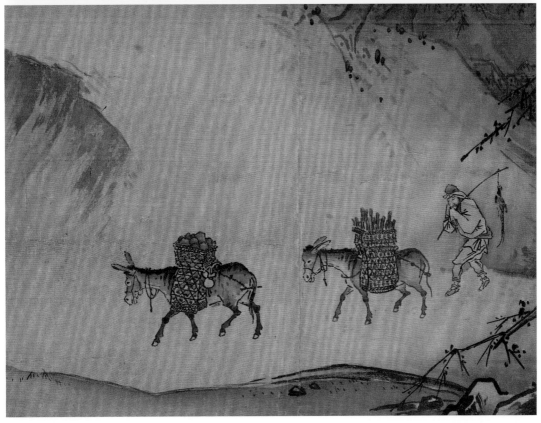

南宋·马远　晓雪山行图　台北故宫博物院藏

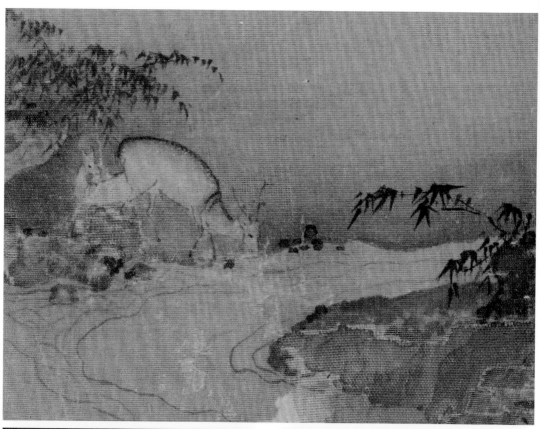

南宋·马远　松荫观鹿图　克利夫兰艺术博物馆藏

南宋·李迪（传）牧羝图　台北故宫博物院藏

南宋·李迪（传）牧羝图　台北故宫博物院藏

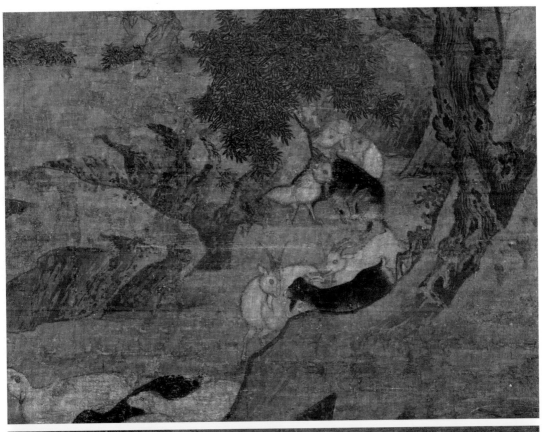

南宋・佚名　牧羊图　上海博物馆藏

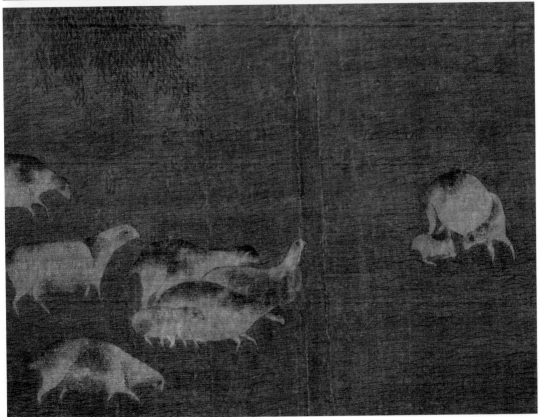

南宋・佚名　绿茸牧羝图　台北故官博物院藏

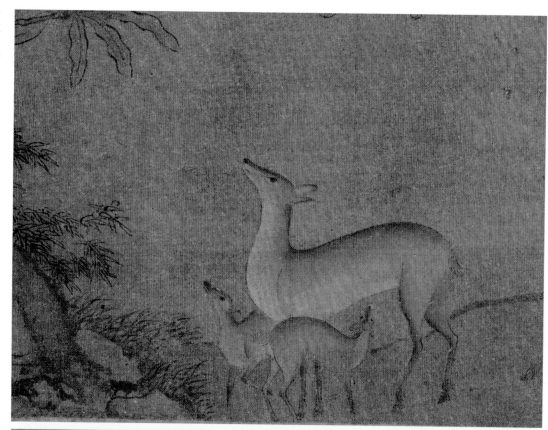

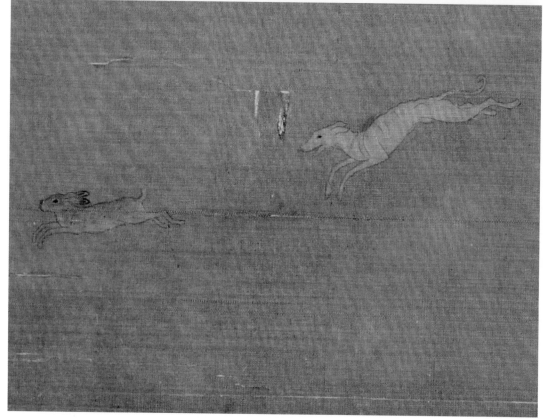

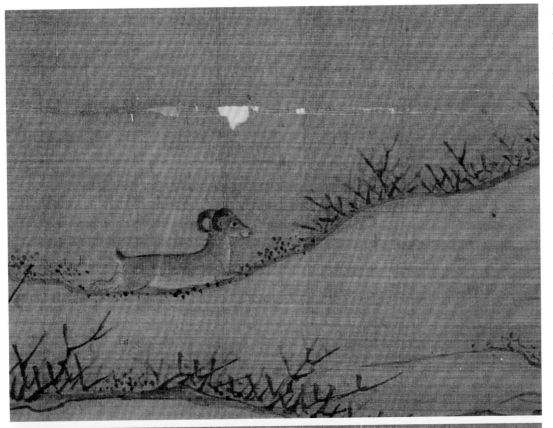

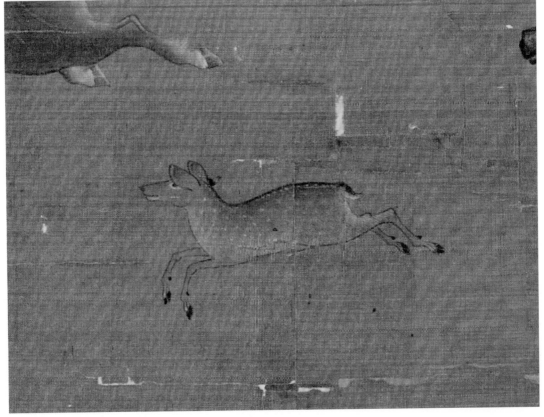

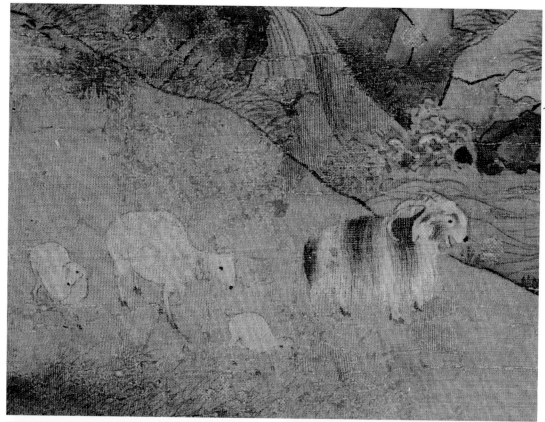

南宋·佚名　初平牧羊图　故宫博物院藏

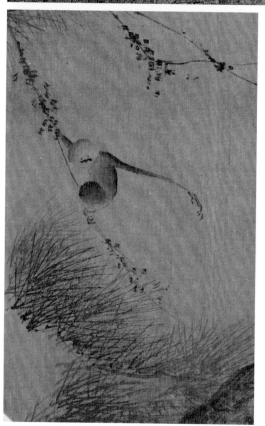

南宋·佚名　松藤猿戏图　台北故宫博物院藏

南宋·佚名　归去来辞图　波士顿艺术博物馆藏

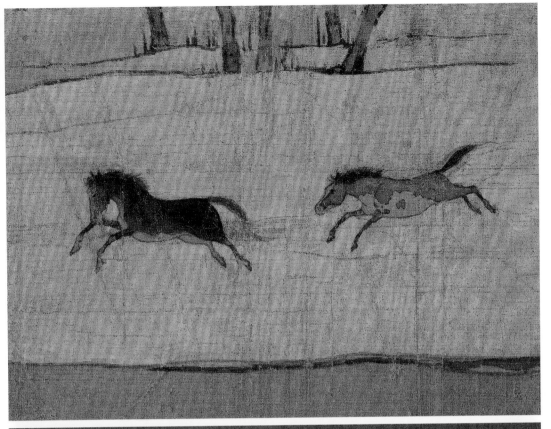

元·赵孟頫　秋郊饮马图　故宫博物院藏

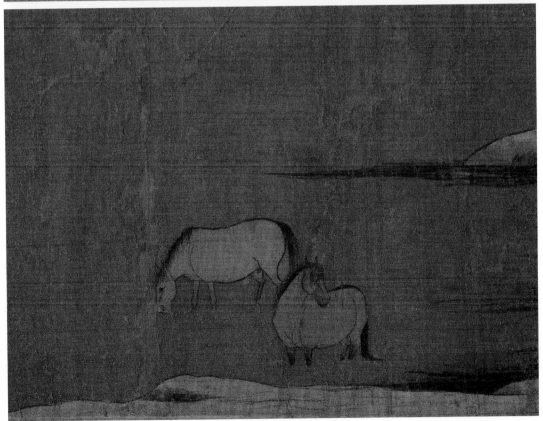

元·赵孟頫　秋郊饮马图　故宫博物院藏

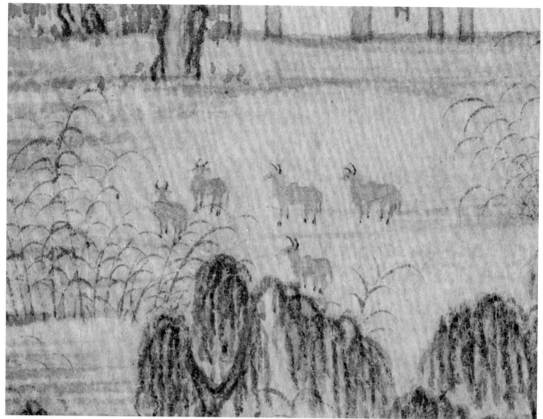

元·赵孟頫　鹊华秋色图　台北故宫博物院藏

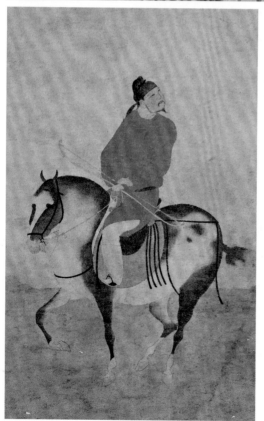

元·赵雍　挟弹游骑图　故宫博物院藏

元·王蒙　夏山高隐图　故宫博物院藏

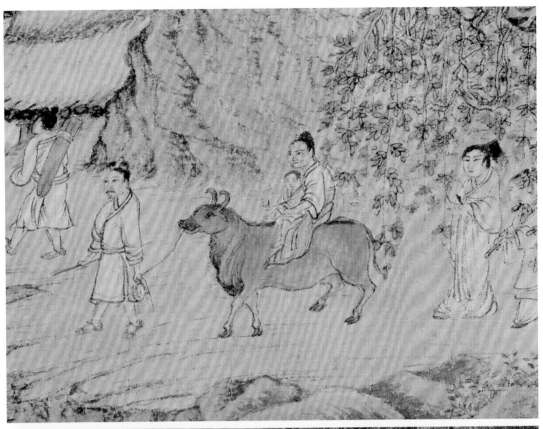

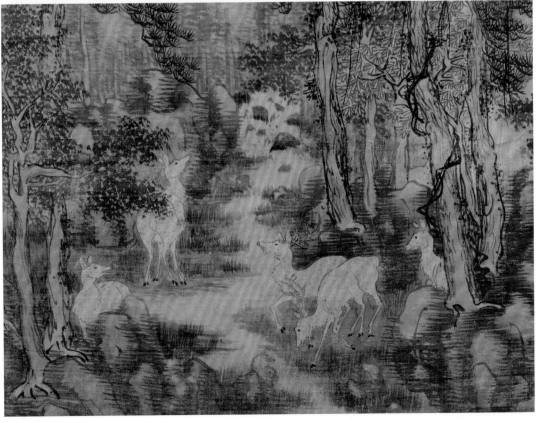

图书在版编目（CIP）数据

历代山水点景图谱. 人文景·渔樵耕读/林瑞君，宰其
弘编. --上海：上海书画出版社，2023.6
ISBN 978-7-5479-3149-3

Ⅰ.①历… Ⅱ.①林… ②宰… Ⅲ.①山水画—作品集—
中国 Ⅳ.①J222
中国国家版本馆CIP数据核字（2023）第121277号

历代山水点景图谱
人文景·渔樵耕读

林瑞君　宰其弘　编

责任编辑	苏　醒
审　　读	陈家红
封面设计	宰其弘
技术编辑	包赛明

出版发行	上海世纪出版集团
	上海书画出版社
地址	上海市闵行区号景路159弄A座4楼
邮政编码	201101
网址	www.shshuhua.com
E-mail	shcpph@163.com
制版	上海久段文化发展有限公司
印刷	上海画中画包装印刷有限公司
经销	各地新华书店
开本	787×1092　1/16
印张	9.75
版次	2023年7月第1版　2023年7月第1次印刷
书号	ISBN 978-7-5479-3149-3
定价	88.00元

若有印刷、装订质量问题，请与承印厂联系